ピトスホルム

ガルピニ

ダリア

コットン
フラワー

バラ

ラナン
キュラス

ポポラス

カラー

レモンリーフ

シルバー
ブルニア

ケイトウ

ピンポンマム

ナノハナ

ダスティ
ミラー

ラナンキュラス

マトリカリア

ワックスフラワー

バラ

ピトスポルム

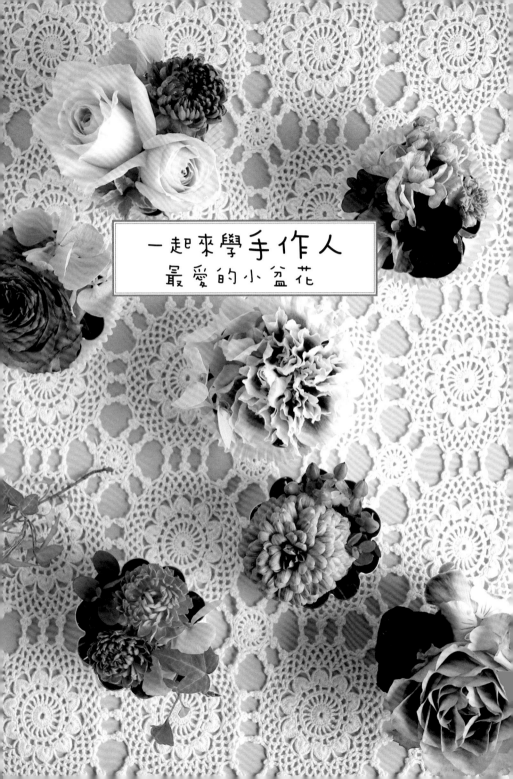

一起來學手作人

最愛的小盆花

掌握 6 個基礎插花守則，就能輕鬆插出小盆花。

轉眼間，我已經從事花藝工作超過 20 個年頭了。

每天接觸不同的花朵得到許多感動，從來沒有產生感覺疲累、或是看到花覺得厭煩的這種情緒。不僅如此，隨著時光的流逝，花卉繽紛了視野，花兒的香氣也極具療癒性，讓花朵逐漸成為我最重要的夥伴，而且這樣的想法越來越堅定。

和以前不同的是，現在買花越來越容易了。花店的自由度更高，讓客人可以隨意選擇喜歡的搭配，根據自己的喜好選購屬於自己的獨特花朵，是一件非常快樂的事情。

根據不同的目的，以花朵就能輕鬆裝飾家中的角落，花的數量不需要太多，有時只要簡簡單單的一朵，就能營造出讓眼睛與心靈都得到撫慰的空間。

這本書介紹的就是這些小技巧，只要掌握書中的六個基礎插花守則，不必依賴花店，自己也能製作出美麗的插花與花束。如果在書中找到了自己喜歡的風格，就請嘗試動手作作看吧！

在每天的日常生活中，因為裝飾的花朵而觸動心靈，打造出美好的空間，並享受輕鬆自在的心情……如果本書可以使讀者達到這樣的境界，那就是我的榮幸了。

CONTENTS

CHAPTER 3　　應景盆花＆花束

Mother's Day

Christmas Time

New year's Day

Haloween

CHAPTER 1

Small Arrangement, Six Rules

Chapter One

小 盆 花 6 堂 基 礎 課 程

如何選擇 & 處理當季花材？

如何展現花朵之間的平衡美？

只要掌握以下 6 堂基礎插花課的技巧，

就不會出錯了！

讓我們趕快來學習凸顯花卉特色的小訣竅吧！

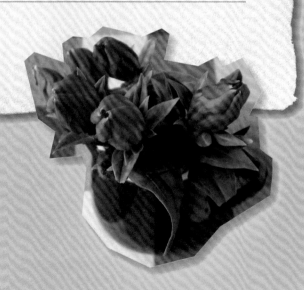

BASIC LESSON 1
配色的基礎 Lesson

花色的搭配，是決定花藝作品是否完美的關鍵。
讓我們來看看如何將多變的色彩成功搭配的訣竅吧！

集中同一個色系

第一次嘗試插花，想必配色會讓人大傷腦筋。為了讓初學者也能完美無誤地選對顏色，首先從整合同色系的組群手法著手吧！抓住各種顏色的特徵，再配合心情與主題，就能享受挑選花朵的樂趣。

PINK
粉 紅 色

粉紅色的花卉種類相當豐富，有充滿懷舊感的別緻粉紅，也有可愛的嬰兒粉紅。只需要從淺粉紅至深粉紅之間，選擇兩至三種顏色搭配，馬上就能插出漂亮的漸層色。想要凸顯女人味與可愛的感覺時，建議可以使用這樣的配色。

Arrange Hint!

洋桔梗　2 枝

BEIGE
米 色

米色、棕色系的花卉可營造別緻優雅的風格，是相當受歡迎的色彩。米色的花卉搭上棕色的果實，營造出自然又精緻的組合，是極素雅的一組配色。

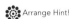
Arrange Hint!

玫瑰（Julia）　5 枝

RED

紅色

紅色不但有類似粉色的華麗色澤，也有偏黑色系的成熟感覺色調，是讓人出乎意料的豐富色彩。營造華麗感時使用明亮色調，凸顯成熟感時以黑色系為重點，或是混合為漸層色也非常亮眼。

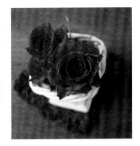

Arrange Hint!

玫瑰（Claret）　2枝

WHITE

白白 □

單純集中白色的簡潔風格，也是經典的配色。白色包含了奶油白、純白、銀白、綠白……品項相當豐富。試著組合各種白色系花朵，享受漸層配色的樂趣吧！

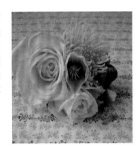

Arrange Hint!

玫瑰（Tineke）2枝
綠絲菊　1枝
聖誕玫瑰　1枝
麒麟草　少許

YELLOW

黃色

感覺明亮的黃色系花卉，能帶來愉悅的感覺，而且是不分性別的中性色彩，很適合作成小花禮。黃色是相當醒目的顏色，以深色與淺色結合時，加入淺黃色則營造出柔和的感覺。

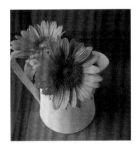

Arrange Hint!

向日葵　2枝

ORANGE

橘色

橘色是溫暖的象徵，當作禮物很恰當，也可使用於室內裝飾。有鮮明感的深橘色，也有淡雅的鮭魚色。鮭魚色系為柔和的粉彩色，相當受到女性的歡迎。

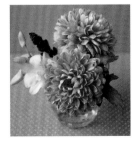

Arrange Hint!

菊花（Maria）　2枝
石斛蘭　1枝
紫穗稗　1枝

善用對比色的效果

習慣同色系的搭配後，挑戰一下加入其他的配色吧！搭配不同感覺的顏色，也可以帶來嶄新的印象喔！

RED X GREEN

紅色 × 綠色

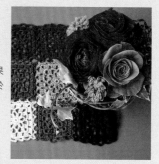

紅色是強烈的顏色，因此很難與其他顏色搭配。但如果加上綠色就是簡單而不會失敗的王道配色。紅色集中於中央，綠色環繞四周，更能烘托出紅色的華麗嬌美。

玫瑰（Hot Chocolate）1 枝
陸蓮花　2 枝
地中海莢蒾　少許
進口長壽花　少許
常春藤　　1 枝

WHITE X WINE

白色 × 胭脂紅

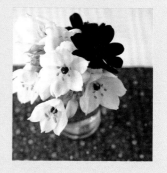

白色與其他顏色搭配，會隨之變化，時而是主角，時而為配角，是使用非常靈活的顏色。
如右圖所示，白色與色澤相差甚遠又近似黑色的胭脂紅相搭配，可以凸顯出白花，使其楚楚動人。如果增加胭脂紅的分量，白色就會成為配角，因此請根據不同場合斟酌配色比例。

大伯利恆之星　　1 枝
巧克力波斯菊　　2 枝

ORANGE X PURPLE

橘色 × 紫色

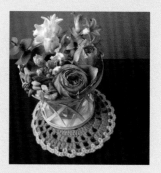

橘色與紫色原本是對比色，易帶來突兀的印象，但是如果選擇淺紫色，可以軟化橘色的強烈感，成為柔和的配色。如果選擇明豔的紫色，易使對比過於強烈，因此選擇淡紫色比較容易成功。

陸蓮花　2 枝　　　　晚香玉　1 枝
風信子　1 枝　　　　紫羅蘭　1 枝
尤加利葉　少許

綠色植物的處理方法

綠色植物類可凸顯花朵，營造出自然風，是插花中不可缺少的配角。綠色植物形狀各異，這裡說明的是一般的使用方法。

※ 常用的綠色植物類，請參閱 P.100。

剪為小分枝

斑葉海桐

幾乎四季皆可取得，葉子形狀與大小正好適合填補空隙，是非常好用的一種綠色植物。一枝大約如圖所示，具有分枝，可以分別剪開使用。

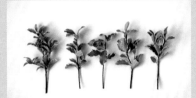

Arrange Sample

插花範例

P51
P74
P82

剪成小枝後的樣子。葉子生長密集，只需去除會浸入水中的葉子即可（或插入海綿的部分）。

剪成單獨一片的葉子

檸檬葉

代表性的大葉片植物。除了插花，也經常使用於花束中。幾乎全年都可購得。

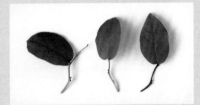

Arrange Sample

插花範例

P42
P97

用於小型插花時，可拆分為單獨一片，將分枝部分修剪掉。

分成二至三片的葉子

假葉木

縱向生長的假葉木葉片為長形。葉片厚實具有光澤，可長久不枯萎。全年皆可取得。

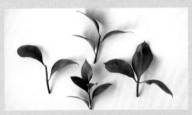

如果使用完整的一枝，在小型插花作品中會顯得過長，因此從上方開始剪取所需的長度，或是葉片分布較為美觀的部分。每二至四片葉子分為一組使用。

BASIC LESSON 2
配置的基礎 Lesson
使用幾枝花插作的小盆花，花的方向與配置都有小訣竅。
快來學學關鍵的重點吧！

朝向同一個方向

花莖未修剪的狀態下，各自散開
占用過多的空間，會有種冷清的
感覺。花莖稍微修剪後，再將花
朝向相同的方向插，則可營造整
齊的氛圍，即使與散開的花數量
相同，卻能產生豐富的層次感。

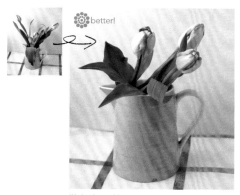

鬱金香　3枝

Arrange Hint!
長莖的鬱金香巧妙地留下
葉片後剪短。
留下上半部的葉片可以
與花朵一同呈現。

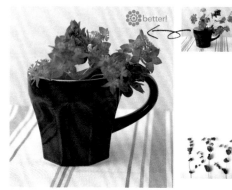

金翠花　1枝

隱藏花莖

根據花材與展示的空間，來決定
花莖的長度。在小型花藝中，隱
藏花莖可凸顯出花卉的存在感，
也能減少空隙，更具整體感。

Arrange Hint!
上端露出的花卉與花器的長度比例約為
1：1，即可達到完美的平衡。若要強調
花朵時，再剪短一些。

決定主角＆配角

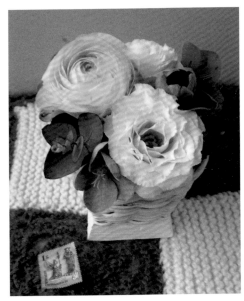

Arrange Hint!

以最靠近面前的花為主角

使用相同大小的花卉時，最靠近面前的花朵為主花，因為放在前面是觀者最容易看到的角度。之所以放在前方，並沒有什麼特別的規定，只要挑選出「今天想讓它擔任主角」的花卉就行了。

洋桔梗　1枝
陸蓮花　1枝
聖誕玫瑰　1枝
尤加利葉　少許

Arrange Hint!

數量多的擔任主角

對於一朵大花而言，放在中央就有主角的氣勢，但是小花的數量多時，也能成為主角。
即使是小小的花，加入兩三朵時，集中放在一起，比一朵大花的面積更大，更能凸顯主角的地位。

銀蓮花　2枝
康乃馨　1枝
銀葉菊　1枝

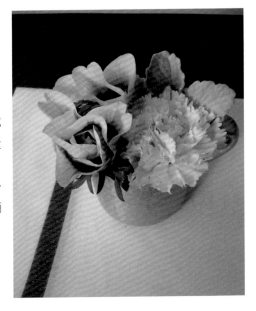

以數量來決定配置

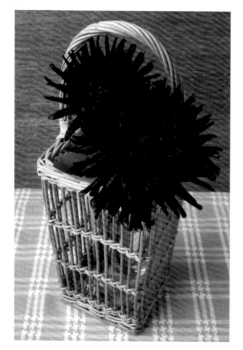

使用一至兩枝製作

玫瑰、非洲菊、大理花等花卉，只要一枝就能展現強烈的存在感，因為使用一至兩枝就有豐富的觀賞性，簡單的配置反而能凸顯花的個性。

但如果太過簡潔，也會使效果大打折扣。

 Arrange Hint!

大理花（黑蝶） 2枝
兩朵大型的大理花只要簡單插上就很美。

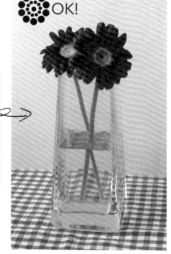

OK!

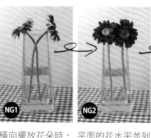

Arrange Hint!

非洲菊 2枝

NG1 橫向擺放花朵時，無法看到花朵的形狀，形成零落的印象。

NG2 平面的花水平並列時，中心的部分會看起來像眼珠，請盡量避免。

花莖自然交叉，自然地左右分開。
調整花朵的方向，營造出完美的前後空間感。

14

大量使用相同的花卉

集中使用相同種類的花朵時，可凸顯花卉的個性。如此集中的配置，稱之為「組群」。

組群式的作法並非完全朝向同一方向，而是使其自然朝向中央或左右等各個方向，呈現自然的平衡感。

Arrange Hint!

玫瑰放在前面，綠色葉材集中放在後方，是一種各自凸顯的插花配置方法。

迷你玫瑰（M-Sweet polvoron） 2 枝
福祿桐 1 枝

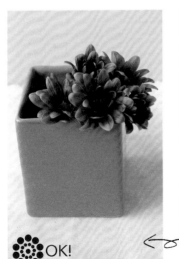

Arrange Hint!

小菊花
（Lineker salmon） 1 枝
將小菊花拆剪成小枝，枝幹部分修剪掉。

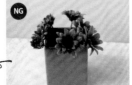

如果各自朝向不同方向，會出現空隙。

OK!

即使是相同的花朵，但調整高低長度後，向中央或左右巧妙的變換方向，即可呈現自然的空間感。

大量使用不同的花材

使用多種花材插花時，分配各自的角色更能凸顯效果。如果全是大朵花卉時會雜亂無章，因此不需要全部使用大型花，可採用小花與葉材加以點綴，營造出豐富飽滿的感覺。

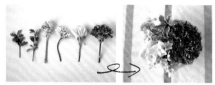

Arrange Hint!

康乃馨　1枝	紫羅蘭　少許
玫瑰　1枝	斑葉海桐　少許
蔥花　1枝	

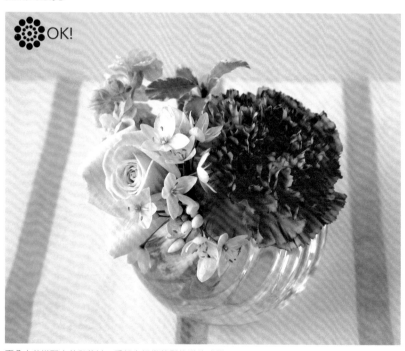

OK!

兩朵大花搭配小花與葉材，看起來相當蓬鬆飽滿的感覺。

NG

完全選用大型花時，如果長度相同，花朵間會相互碰撞，感覺會很擁擠。

BASIC LESSON 3
選擇花材的基礎 Lesson

全年皆可取得的花材

玫瑰、非洲菊、康乃馨等全年皆可取得,色澤豐富,是在花藝作品中常常當作主花的花材,還有下列其他的花卉與果實,也都是全年生產上市,具有花期穩定的特徵。

玫瑰

康乃馨

菊花

非洲菊

大理花

火龍果

非洲鬱金香

石斛蘭

春季的花材

春天的花材有著粉彩般的柔和色調,以柔嫩花瓣的花卉居多,而且多半香氣宜人。

夏季的花材

夏天是一個充滿淺綠色花葉等自然元素的季節。代表夏天的就是向日葵,現在也增加了許多其他的顏色與形狀,還有乍看也像是向日葵的品種。此外,也可使用水果果實。

風信子

鬱金香

向日葵

黑莓

香豌豆

陸蓮花

小米

斗篷草

隨著花卉因季節的變遷而更替，這是四季分明的地方才能感受到的深刻體驗。只要掌握春夏秋冬不同的花卉特徵，盡情享受插花的樂趣，即使在室內也能感受到季節變換。

秋季的花材

秋日時節，映入眼簾的是感覺沉靜的深粉紅色與胭脂紅。除了主要的雞冠花和龍膽外，也會出現很多具有季節感的亮麗配角。

雞冠花

龍膽

千日紅

刺茄

冬季的花材

說到冬天，最主要的節日就是聖誕節和新年了，棕色的果實與棉花等具有溫暖氣息的花材最常被使用。而聖誕節之後的除夕與新年，最應景的代表花材則是水仙與葉牡丹。

棉花

日本水仙

葉牡丹

大綠果

聖誕節的花材

聖誕節時有季節限定的應景花材。松果和海棠果具有點綴的作用，雪松、異葉木樨、日本冷杉的枝幹等枝材能為聖誕節增色不少。

松果

雪松

海棠果

萬聖節的花材

萬聖節的裝飾少不了南瓜。從觀賞用到可食用的南瓜，運用各種顏色與不同形狀的南瓜來布置。

南瓜

Basic
Lesson

STEP-UP LESSON 1

花器選擇 Lesson

使用的花器不同，完成的感覺也會大不相同。建議預先準備各式各樣的花器，可根據不同的心情隨意選擇。花器並不一定單指花瓶，日常生活中所使用的雜貨皆可放入花卉，輕輕鬆鬆就能享受隨性插花的樂趣。

Mug cup 馬克杯

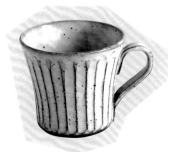

具有各種顏色與形狀的馬克杯。大膽使用粉引（為源自朝鮮的陶器燒製技術。）和式風格花器，可營造出與自然風家具相互融合的意境。

Glass 玻璃杯

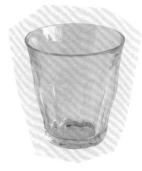

每家都有的玻璃杯是很方便的容器。具有獨特又美觀的透明感，很適合放在窗邊裝飾唷！

Jam Bottle
果醬瓶

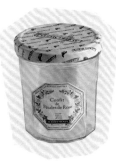

附有標籤的可愛果醬瓶，可以襯托出花兒的小巧可愛。因為是裝食物的器皿，放在廚房與餐桌都很搭。

Milk Bottle
牛奶瓶

如果有裝牛奶或優格的瓶子，就可以嘗試再利用。瓶口的尺寸剛好是一至兩朵花的大小。

Pitcher 水壺

原本用來倒水的水壺，
也很適合作為盛裝花卉
的容器。將不同尺寸的
幾個水壺並列排放就很
可愛喔！

Basket 藤籃

藤籃是花藝的代表性容器，是營造
自然風格不可缺少的道具。

Dessert Glass
甜點杯

在甜點杯中放入花朵相當討
喜。插入剪短的花朵，深度剛
剛好，效果令人驚喜。

Blik 馬口鐵容器

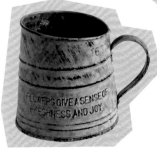

作舊的古董風色澤，可
以讓任何花朵增添成熟
的表情。插上花園裡盛
開的花，可營造出富有
雜貨園藝風的情調。

Iron 鐵絲籃

使用鐵絲材質的籃
子，比藤籃多了一份
不同的感覺。鐵絲籃
原本是廚房雜貨，可
以在雜貨店裡找到各
種不同的樣式。

STEP-UP LESSON 2

根據不同場所變化的插花 Lesson　在家中不同的角落裡善用小盆花點綴，享受其中的樂趣吧！根據放置的場所，可變換出不同的氣氛；配合 TPO（注）選擇花材，滋潤每天的生活，也能打造出清新的療癒空間。

玄關

玄關是出門與回家時一定會經過的場所。放在這的花彷彿會說「小心慢走」、「歡迎回家」的溫暖貼心話語。在玄關擺放裝飾像水仙之類香氣怡人的植物，更能使人放鬆心情。

日本水仙　2 枝
金翠花　少許
※ 將花朵剪短插入盛水的
　　瓶子。

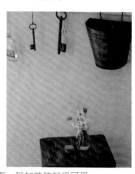

🌼 Arrange Hint!

利用玄關的檯面，稍加裝飾就很可愛。

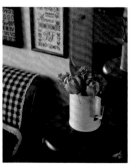

鬱金香　2 枝
油菜花葉　2 枝
※ 配合容器高度剪短花材
　　後，放入盛水的水壺。

🌼 Arrange Hint!

放在沙發旁的邊桌，讓角落有了重心。

客廳

客廳是眾人最常聚集的場所，也是最不能缺少花兒的地方。如果將小盆花放在沙發側邊的椅子或邊桌，擺在眾人都能夠看到的明顯之處，也是不錯的選擇！像鬱金香等朝氣蓬勃的花卉就極適合唷！

窗邊

花放在窗邊，陽光映襯著花瓣，閃耀美麗色澤。與種植綠色植物的花盆放在一起，就變成充滿自然風的擺設。但夏日的陽光燦爛，導致窗邊的溫度較熱，最好避免。

風信子　2 枝
綠色聖誕玫瑰　1 枝
※ 剪短花朵後，插入盛水
　　的玻璃杯中。

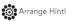

🌼 Arrange Hint!

放在窗邊的架子上，和其他雜貨一起展示。

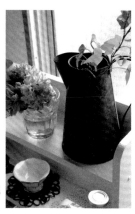

　編注：TPO 為 Time（時間）、Place（地點）、Occasion（場合）的縮寫。

廚房

廚房裡有花兒的點綴，在料理時心情
也會變得舒暢輕鬆。將花材放在喜歡
的碗碟或壺罐裡，感覺很可愛！但即
使是精心準備的花朵，若擺放在亂
七八糟的場所也不會漂亮出色，所以
要好好地整理廚房！

迷你玫瑰　1枝
小菊花　1枝
紫羅蘭　1枝
莢蒾　少許
※ 碗中盛水，將所有的花材倚靠在
　　前方似的放入碗中。

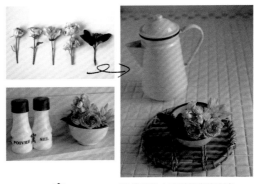

✿ Arrange Hint! ※ 隨意放在廚房雜貨的旁邊。

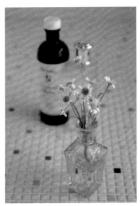

小白菊　少許
※ 將小白菊剪短分枝，
　　放入盛水的玻璃瓶。

✿ Arrange Hint!

瓷磚上放著玻璃瓶，
非常協調。

浴室

浴室裡不需要大花，自然不做作的小
花最恰當了。乾淨的白色花瓣給人清
爽的感覺。

餐桌

早餐或點心時間，在餐桌上放著
一朵花，馬上就有明亮的氛圍，
心情也更加愉悅。因為放在食物
旁，最好選擇不太有香味，或是
氣味不濃郁的花朵。

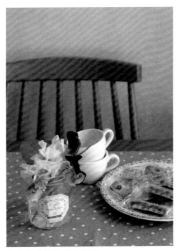

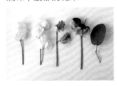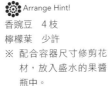

✿ Arrange Hint!
香豌豆　4枝
檸檬葉　少許
※ 配合容器尺寸修剪花
　　材，放入盛水的果醬
　　瓶中。

餐桌上簡單的華麗呈現。

STEP-UP LESSON 3

SWEET
粉彩色調的花朵
展現輕盈可愛感

關鍵是使用粉彩色調，具有輕盈感的柔和色彩。原本花朵擁有的柔軟花瓣質感與淺色調加以組合，感覺更加柔美與楚楚動人。一眼望去，彷彿疲勞都消失了，具有讓人放鬆的效果，是花禮的不二選擇。

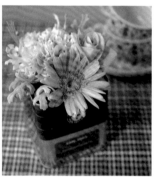

非洲菊（Minou）　1 枝
玫瑰（橘）　1 枝
康乃馨（Viber）　1 枝
蠟梅　少許
銀葉菊　1 枝

 Arrange Hint!

顏色　粉彩色・鮭魚色・奶油色
花材　非洲菊・玫瑰・小花
布料　點點・格紋
器皿　水壺・馬克杯
小物　餐具

NATURAL
善用小花
綻放出野地裡才有的清新自然

使用小花、果實等原本在野地盛開的花材，可以營造自然的感覺。不僅使用大朵的花卉，也要善用不起眼的植物。配色以白色、綠色、棕色等大地色為主的簡潔搭配，而不採用豪華亮麗的顏色。

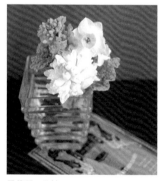

風信子　1 枝
日本水仙　1 枝
油菜花葉　1 枝

 Arrange Hint!

顏色　白色・綠色・黃色・棕色
花材　小花・果實・葉材
布料　棕色系等大地色
器皿　果醬瓶・玻璃器皿
小物　藤籃・明信片

不同風格的插花 Lesson

決定插花風格的要素除了使用的鮮花之外，下面墊的布料、搭配的雜貨也都
會左右作品的和諧程度。以下就介紹幾種不同感覺的範例。

CHIC
使用古董般的色彩
營造成熟穩重的大人味

運用具有深度的色彩搭配，是呈現典
雅風味的關鍵所在。使用灰暗的古董
感覺色彩，搭配混雜多色的微妙色調
花卉，比起基本原色的花卉，效果更
為突出。

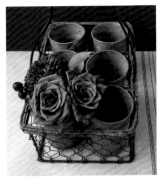

玫瑰（Chocolat） 2 枝
乒乓菊 1 枝
火龍果 1 枝
藍莓葉 少許

 Arrange Hint!

顏色　棕色‧胭脂紅‧紫色
花材　玫瑰‧菊花‧果實
布料　古董風色系‧麻質
器皿　馬口鐵‧鐵絲籃
小物　古董等具有古老感覺的物品

ROMANTIC
華麗甜美的搭配
具有完美的協調感

將華麗的色彩刻意重疊的搭配。紅色
與深粉色就是代表性的組合。在碎花
布料上擺設盆花，「花×花」就是
這種風格的特色。

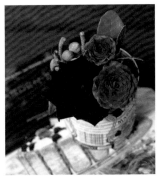

玫瑰 1 枝
迷你玫瑰 1 枝
小銀果 1 枝

 Arrange Hint!

顏色　深粉色‧紅色
花材　玫瑰‧大理花‧康乃馨
布料　碎花布‧紅色‧粉紅系
器皿　陶器‧餐具
小物　外文書‧陶製裝飾品

First of all...
製作前的準備

關於道具

插作小盆花時，幾乎不需要什麼特別的道具。
只要準備好花材與花器，還有以下介紹的道具，就能應付一般的插花了。

Scissors
剪刀

剪刀是最重要的必備工具。
形狀可依照個人喜好選擇，
挑選出一把好剪的剪刀吧！

Cutter
刀

裁切吸水海綿時非常方便。
一般可以使用麵包刀。

Cellophane
玻璃紙

吸水海綿要放進有洞的容器
時可以搭配使用，也常用於
禮品的包裝。可以在資材用
品店購買。

Rubber Band
橡皮筋

綑綁花束時使用的簡便
工具。

LinenTape
麻繩

花束的花腳部分會露出時，
可使用麻繩綑綁，外形比較
美觀。可在資材用品店購
買。

Sponge
吸水海綿

插入鮮花時，不僅可以固定
花卉還可以補充水分，是插
花必備道具。一塊長方海綿
約 50 元台幣以內。可以在
資材用品店或花店購買。

注意事項

鮮花是有生命的植物，自己製作的小盆花也希望能夠盡量延長生命。以下將介紹讓插花作品可以長時間觀賞的訣竅，與保持花朵鮮度的要領。

花朵枯萎了怎麼辦……？

不同品種的花卉壽命不同，即使同時間使用，有的花會先枯萎，也有的還可以漂亮綻放，慢慢地展現不同的表情。

這時即使其他的花還很新鮮，只要其中有一朵枯萎的花，整體就會看起來沒有朝氣，建議隨時挑出枯萎的花朵。

最後即使剩下一至兩枝花，只要變換容器並加以修剪，稍微花點工夫整理，就可以讓插花的樂趣維持更久。

NG！陽光直射

NG！吹風

NG！吹暖氣

注意擺設的環境

要使花朵長久保鮮，放置的環境非常重要。陽光直射與吹著暖氣的房間裡，因為過於溫暖，花會持續不斷的綻放而縮短壽命。即使是涼爽的地方，冷氣與電風扇的風直接吹到花，也會導致葉子與花瓣容易乾燥枯萎。

將花朵放在低室溫、不易蒸散水分，且稍微寬敞的環境中，才可以保持更長的壽命。

Basic
Rules

切花的基本處理方法

切花的壽命和放置的環境有很大的關係，但最初處理方式也很重要，對於之後的開花時間也會有所影響。從基礎的花材處理保鮮方式，到綑綁與分枝，只要事先掌握訣竅就 OK 了。

花材處理方法

為使葉材與花卉更能吸收水分，最基本的方法就是水切法。在水中修剪花莖，可避免切口與空氣接觸，花朵就能吸入更多的水分。買回家的花在花店應該已經進行保水動作，插花之前最好再重複一次水切法。而比較堅硬粗壯的枝幹，則是在切口劃十字，這樣就能擴大吸水的面積，使植物吸收更多的水分。

水切法

取下購買時的包裝與含水的紙材，以報紙重新包捲。

在裝滿水的碗或水桶中，將所有的莖斜面剪切（以增加莖的斷面面積）。

靜置於水中，直到葉子與花朵挺立。

堅硬粗壯的枝幹則切十字

花莖比較堅硬時，要比一般草花的花莖增加更多接觸水面的面積。

從前端開始約 2 至 3 cm 處，以剪刀剪入。

再一次垂直剪入，剪出十字切口，暫時靜置於水中。

花莖的綑綁方法

少少幾枝的小型插花，只要將花莖綑綁整齊，操作就更便利。製作小花束（→ P.54、P.126）時也很方便，請先學會吧！

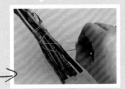

若使用透明的花器時會看到花莖，可以麻繩代替橡皮筋綑綁。

使用橡皮筋

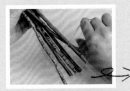

握住所有的花莖，以橡皮筋套住其中幾枝。

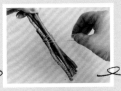

在所有花莖的周圍繞兩至三圈，纏繞固定。

結束時再以橡皮筋套住其中一枝，這樣就可以牢牢綑綁。

分枝方法

像小菊花與迷你玫瑰附有很多小分枝的花材，只要一小枝就可以拿來插花。而正確的分枝方法，可以使每一小枝花都呈現自然可愛的模樣。

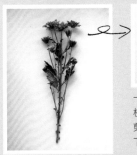

並非從最上方開始的分枝，而是先想像如何使用才能達成平衡。

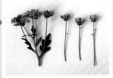

一開始大約先分為三至四枝，此後再細細的切分。剪刀要從分枝處的上方剪下。

Basic Rules

吸水海綿的使用方法

吸水海綿不但可供給花卉水分，也有固定的作用，是插花必備的道具。完成後的花藝作品可以直接擺設，也很適合作為花禮贈送。

只要掌握吸水海綿的基本用法，處理時就很簡單，可應用在各種風格的插花作品中。

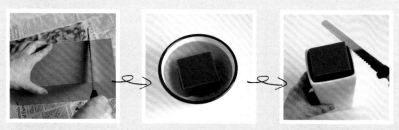

切下所需大小，可使用麵包刀切取。

輕輕放入裝滿水的容器中漂浮著，不能往下壓，要等待海綿自然下沉。沉入水中約10 分鐘後就可以使用了。

放入器皿後削去海綿的導角，使角度平緩便於插花。

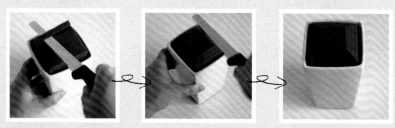

麵包刀從邊角入刀，橫向拉過。

四邊均削去約 1 至 2 cm 寬度的邊角。

若過於修剪，海綿會太小，這樣的形狀最為理想！

維持花束生命的水分補給方法

花朵如果沒有水分就會枯萎，綁好花束後，必須從莖的切口補充水分。只要作好水分的補給工作，就可以讓花束保持數小時至一天的新鮮狀態，根據季節與花材的不同也有所差異。

有些花店會使用果凍狀的魔晶土取代水來補充水分，以下則介紹在一般家庭也可以操作的方法。

將花莖綑綁好。準備一張廚房紙巾。

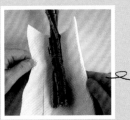

莖的切口下方留 10 cm 後包捲起來。

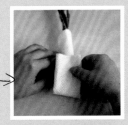

下方的紙巾向上反摺。

使用噴水器，將紙巾噴到濕透為止。

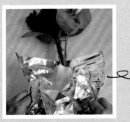

以鋁箔紙將廚房紙巾全部包住，以防止漏水。

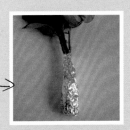

不需要大力握緊，沿著花莖的形狀輕輕地整理鋁箔紙的外形。

Basic
Rules

CHAPTER 2

Arrangement Lesson, Choose Images

Chapter
Two

各 種 風 格 的 插 花 Lesson

即使只有一朵花，

也要根據自己喜愛的風格來插花！

小盆花的插作，關鍵在於配色與器皿的選擇。

現在就一起來學習充滿各種巧思的 66 種插花 STYLE。

SWEET

使用柔和的粉彩色調與增加元氣的維他命色，
展現朝氣蓬勃與輕鬆愉悅。

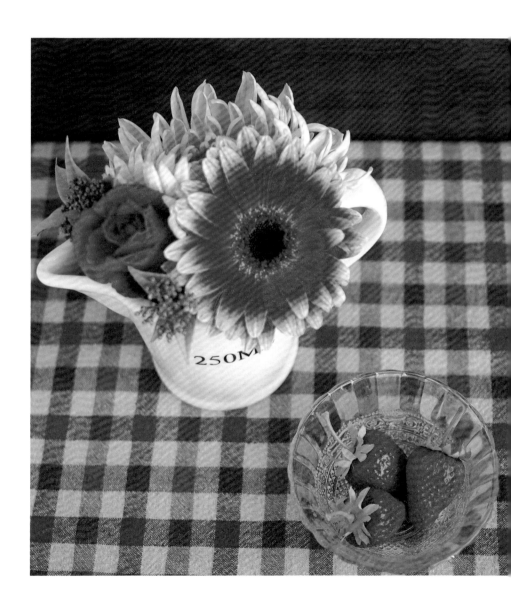

粉紅色的
漸層色小盆花

暗粉紅色 × 鮮亮的粉紅。
非洲菊的邊緣與菊花的顏色相搭配，
呈現自然的漸層色調。

非洲菊（粉紅複色） 1 枝
菊花（Silky girl） 1 枝
玫瑰（Inspiration） 1 枝
莢蒾 少許

容器：水壺
尺寸：直徑 15 cm × 高 12 cm

1 水壺中注入約一半的水。
2 將非洲菊修剪到剛好可以倚靠在水壺邊
緣的長度，放在前方，菊花放在後方，
玫瑰從側邊插入。
3 將分枝的莢蒾插入前後方。

✳ Point!
將顏色鮮亮的非洲菊和玫瑰插在前方，強調豔麗
的感覺。

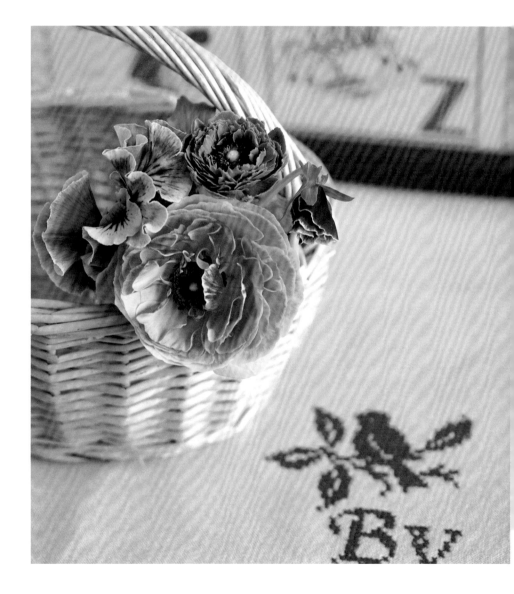

藤籃裡的春天

雖然是小小幾枝花，
但容器不需選擇小型的。
在大藤籃的一角放入一小束花，
呈現自然清新的感覺，
也是很推薦的造型。

陸蓮花（黃色‧綠色）　各1枝
三色堇　　　　　　　　2枝

容器：藤籃
尺寸：橫 20 cm × 寬 12 cm × 高 15 cm

1　在藤籃的一側放入裝有水的杯子。
2　配合藤籃的高度修剪陸蓮花，放入杯子中，
　　使其倚靠站立在前方的邊緣處。
3　後方輕輕放入其他花卉。

❋ Point!

放入的杯子等容器高度，請選擇無法從藤籃
外側看見的款式。

陸蓮花
（綠色）

三色堇　　　陸蓮花
　　　　　　（黃色）

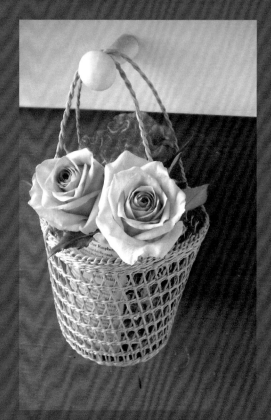

迷你吊籃

有長提把的藤籃可以垂掛裝飾。
放入空罐等容器後馬上就變身為
花器了。

玫瑰（Morning Dew） 2枝
雞冠花 1枝

容器：長提把的藤籃
尺寸：直徑 10 cm × 高 20 cm

1 藤籃中放入裝有水的空罐。
2 配合容器高度修剪後的兩枝玫瑰放在前方，
 雞冠花放入後方。
3 垂掛在掛鉤上。

❀Point!

空罐可以選擇透過籃子看過去也能展現可愛
花色的款式！

長形藤籃&
迷你插花

在長形藤籃中固定小盆花，空出的地方可以擺放麵包與點心，是很可愛的造型擺飾。

玫瑰（藍色狂想曲） 2枝
海棠果 1個
斗篷草 少許
Mokara 蘭 1枝

容器：長形藤籃
尺寸：橫 35 cm × 寬 10 cm × 高 7cm
（提把除外）

1 將修剪為 5 cm 的四方形吸水海綿以鋁箔紙包好，放在藤籃的邊端固定（→參閱 P.128）。
2 剪短的玫瑰插入海綿中央。海棠果中插入牙籤作為支架，再插入海綿中。
3 前後插入小花填滿空隙。

❈Point!

海綿很小，所以將花莖修剪成 4 至 5 cm。

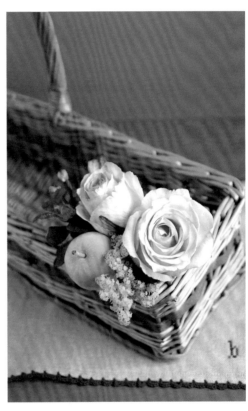

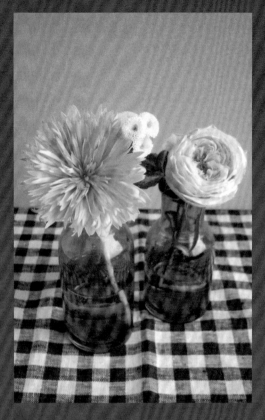

棕色的瓶子&黃色的花朵

棕色的瓶子裡插入向日葵等黃色系的
花朵，也有各種不同的表情選擇。
這就是感受夏天的配色。

向日葵（東北八重）　2枝
玫瑰（Lemon Ranuncula）　1枝
黃色小白菊　少許
斑葉海桐　少許

容器：古董藥瓶 ×2
尺寸：直徑 5 cm × 高 12 cm

1　每個藥瓶中倒入約半瓶水。
2　配合瓶子的高度，修剪每一枝花。
3　其中一個瓶子裡放入向日葵與小菊花，另外一
　　個瓶子裡放入玫瑰與葉子，並排陳列擺設。

❋Point!
即使都是黃色的花，經過巧妙的濃淡色澤搭配，
不會有單調的感覺。

黃色小白菊

向日葵　　　玫瑰

斑葉海桐

圓滾滾瓶身的
夏日風情盆花

色彩相當有個性的向日葵，
展現成熟的可愛感覺。
放入圓滾滾的玻璃瓶中，
看起來清新又涼快。

向日葵（Helianthus annuus 'Ring of Fire'） 2枝
玫瑰（Lemon Ranuncula） 2枝
萬壽菊 1枝

容器：玻璃容器（圓形）
尺寸：直徑 10 cm × 高 10 cm

1 瓶中倒入約一半的水。
2 配合容器高度修剪後的向日葵放在右側、玫瑰
 放在左側，萬壽菊放在玫瑰的後方。

❈Point!

將相同的花朵放在一起的組群式手法（→參
閱 P.15）。是一種強調各自個性的風格。

萬壽菊

向日葵

玫瑰

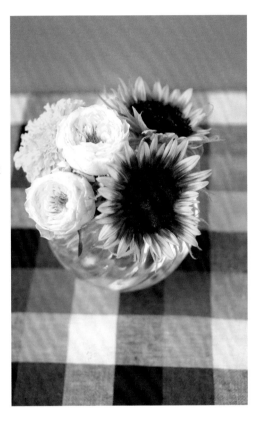

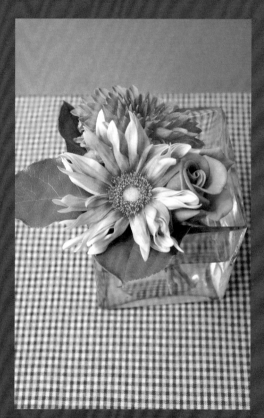

擁有楚楚花姿的
非洲菊主題小盆花

一層層的捲曲花瓣是此品種非洲菊的
特徵。與普通的非洲菊相比，有著明
顯的差異。搭配的花卉如果色調較為
素淨，就能襯托出非洲菊的漂亮外貌。

非洲菊（Pasta Rosato）　1 枝
玫瑰（Extreme）　1 枝
大理花　1 枝
檸檬葉　少許

容器：玻璃容器（方形）
尺寸：長 10 cm × 寬 10 cm × 高 10 cm

1　容器中倒入約一半的水。
2　將非洲菊、玫瑰、大理花用手握住成束，加入
　　稍長的葉片，花莖剪至約 13 公分的長度，以
　　橡皮筋固定（→參閱 P.29）。
3　整束綑綁好後，放入容器裝飾。

❋ Point!

放入開口較大的容器時，放入整束的花，
形狀不易改變，拿進拿出都很方便。

檸檬葉　　大理花
玫瑰
非洲菊

各種紫色的三色堇

這是以紫色漸層色調為主題的三色堇
小盆花。
只要一朵深紫色的花，就能軟化調性，
插出柔和的感覺。

三色堇　5枝
顯脈茵芋　1枝

容器：玻璃杯
尺寸：直徑8cm × 高9cm

1　倒入約半杯水。
2　配合容器的高度修剪三色堇，輕輕放入杯中。
3　將顯脈茵芋放入側邊。

 Point!
即使只放入一枝綠色的顯脈茵芋，也有畫龍點睛之效。

三色堇
顯脈茵芋

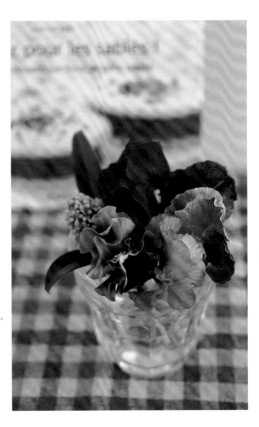

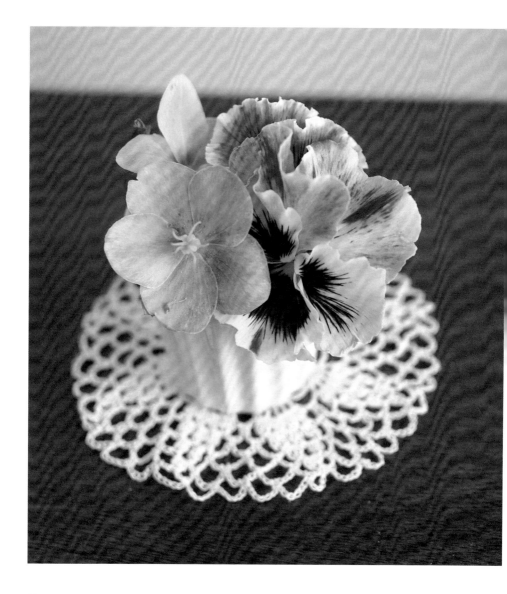

粉彩色調的組合

翩翩飛舞的花瓣真是可愛！
各種顏色的三色堇已陸續上市，
這裡是採用紫色與黃色的混搭。
再搭上淺綠色的花，整體看來更加柔和。

聖誕玫瑰　　　　　三色堇

三色堇　2枝
聖誕玫瑰（Eric Smith）　1枝（使用2朵）

容器：迷你杯子
尺寸：直徑6cm×高6cm

1　杯子中倒入約一半的水。
2　配合容器的高度修剪三色堇，放入杯子一側，
　　另一側放入聖誕玫瑰。

 Point!

淺綠色的花很適合作為重要的配角，與柔和
色調的花搭配十分協調，大大推薦！

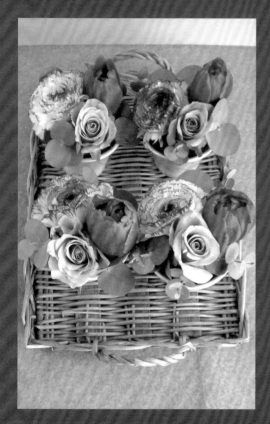

聚集多盆小花一起裝飾

將相同款式的小盆花排列在一起裝點
餐桌。
為了聚會所插的盆花，散會時也可以
當作伴手禮送給大家唷！

玫瑰（Magic Silver） 4枝
鬱金香（Margarita） 4枝
陸蓮花 4枝
尤加利葉 少許

容器：布丁烤模 ×4
尺寸：直徑 6 cm × 高 6 cm

1 配合每個杯子的尺寸，修剪海綿，放入其中（→
　 參閱 P.128）。
2 剪短的玫瑰、鬱金香、陸蓮花插在中央。
3 剪短的尤加利葉插在容器邊緣，填補空隙。

❋Point!

容易攜帶的小盆插花，最適合送禮。

陸蓮花
鬱金香
尤加利葉
玫瑰

縱向排列

小杯子中放入花朵，
比起常見的橫向排列，
選用縱向排列感覺更加新穎。
顏色是嬌嫩的嬰兒粉紅，真是可愛動人！

非洲菊（Pyrethrins） 2枝
菊花（Opera） 2枝
玫瑰（Bridal pink） 2枝
紫羅蘭 1枝

容器：迷你杯子 ×2
尺寸：直徑8 cm × 高6 cm

1 每個杯子中倒入約半杯水。
2 配合容器的高度修剪花朵，非洲菊放入前方，
　玫瑰放在側邊，菊花放在後方。
3 紫羅蘭稍微保留一點長度剪下，插在後方，使
　花的頂端鶴立雞群。

❋Point!
長方形的布料或墊布縱向鋪上裝飾，可更強
調縱向線條。

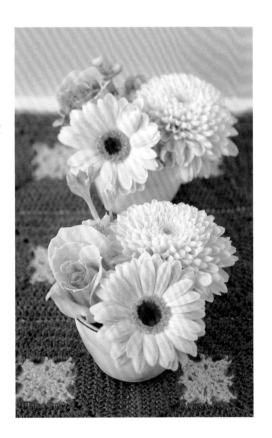

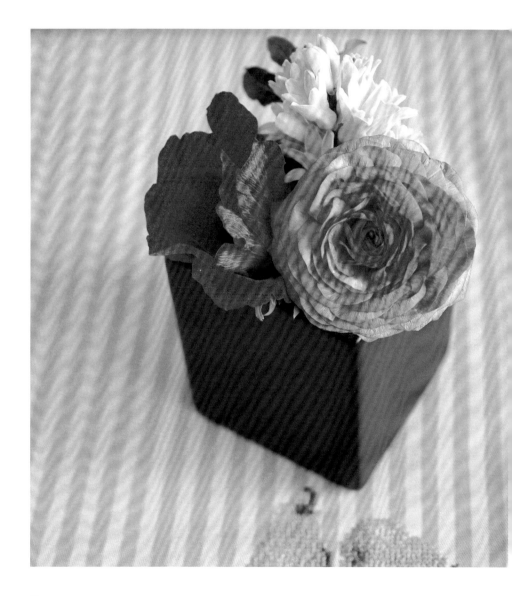

春天的花卉大集合

集合陸蓮花、銀蓮花、風信子等
春天的花卉所插出的小盆花。
顏色也統一為具有春天氣息的粉紅色，
風信子的花香會陣陣襲來，好迷人呀！

銀蓮花　1枝
陸蓮花　1枝
風信子　1枝
莢蒾　少許

容器：陶製容器
尺寸：長7cm × 寬7cm × 高7cm

1　容器中倒入約一半的水。
2　配合器皿的高度修剪各種花，陸蓮花、銀蓮花
　　放在前方，風信子放在後方。
3　綠色莢蒾也放置在後方。

❋ Point!
風信子插太低會無法展現花的形狀，
請適當調整後放入。

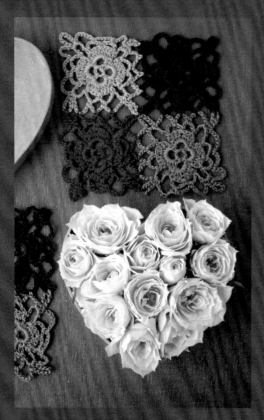

放進心形盒子裡

活用心形小盒的形狀，
填滿大量的小玫瑰。
非常適合當作結婚禮物。

迷你玫瑰（Yellow dot） 3 枝（使用 13 朵）

容器：心形盒子
尺寸：直徑 10 cm × 高 5 cm

1 盒子裡鋪上鋁箔紙，再放進修整形狀後的吸
　水海綿，使其塞滿整個盒子（→參閱 P.128）。
　（若是海綿較小，也可以切成幾塊拼湊）
2 將玫瑰花莖修剪為約 2 cm 後插入，填滿整
　個心形。

 Point!

推薦使用迷你玫瑰，花莖雖短但很堅固，
容易插入。

迷你玫瑰

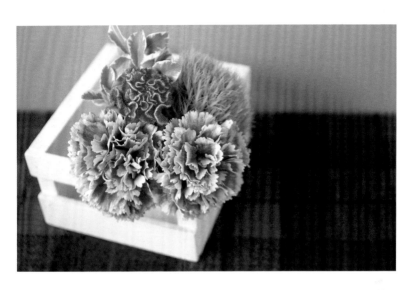

木盒裡的小花束

綑成小束的花束放入木盒作為禮物。
木盒可取代包裝，將花整束放入，
洋溢自然風的氣氛。

康乃馨（Magny-Cours） 2 枝
雞冠花 1 枝
綠石竹 1 枝
斑葉海桐 少許

容器：木盒
尺寸：長 12 cm × 直徑 12 cm × 高 12 cm

1 依康乃馨、雞冠花、綠石竹的順序放入手中，
　 最後再加入葉材，莖修剪成約 15 cm。
2 以橡皮筋綑綁固定，莖的切口以廚房紙巾包
　 捲，噴濕後再以鋁箔紙包好（→參閱 P.54）。
3 直立靠在木盒中。

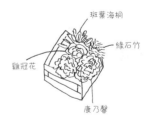

斑葉海桐
綠石竹
雞冠花
康乃馨

 Point!

收禮者只要在木箱中放入一個小碗或
其他容器，再將花束放入就能作為裝
飾了。

張牙舞爪怒放的
非洲菊

擁有大量纖細的花瓣是這款非洲菊的
特徵。花朵雖然很大，但將柔和的色
調集中在一起就不會有壓迫感。

非洲菊（Pinky Spring） 3枝
迷你玫瑰（M-Sweet Polvoron） 1枝
（使用1朵）
進口長壽花 少許

容器：鐵絲籃
尺寸：直徑15cm × 高15cm

1 籃子中放入盛水的碗狀容器。
2 配合容器的高度，將修剪後的非洲菊直立
　倚靠在邊緣處。
3 側邊放入一朵玫瑰與綠色植物。

Point!

如果只有大朵的非洲菊會很單調，只要加上
小花或綠色植物點綴，馬上就能收畫龍點睛
之效囉！

迷你玫瑰

進口長壽花　　非洲菊

粉紅色的大理花
襯上黑色布料

討喜的粉紅色大朵大理花，即使只有少少的幾枝，也能感受它的存在。搭配的是小碎花的黑色布料，具有互相映照凸顯的效果。

大理花（Pair lady） 2枝
進口長壽花 少許

容器：鐵絲容器
尺寸：長 12 cm × 直徑 10 cm × 高 13 cm

1　鐵絲容器中放入盛水的杯子。
2　配合籃子的高度修剪大理花，分別放入前方和後方。
3　側邊插入綠色植物。

✳Point!

放入的杯子請選用高度不超出容器的款式。

進口長壽花
大理花

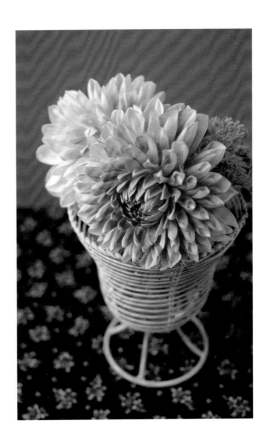

bouquet → napkin ring

小花束的製作方法

近來現成的小花束非常暢銷，但是購買喜歡的花卉，再自己綁成花束也很有趣喔！輕鬆製作完成後就可以當作禮物贈送了，趕快來學習花束的製作方法吧！本單元也會介紹利用分解的花束製作餐巾環的方法喔！

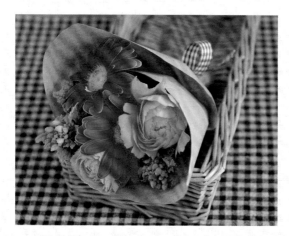

非洲菊　2枝
陸蓮花　2枝
油菜花　2枝

材料
橡皮筋
廚房紙巾
鋁箔紙
喜歡的包裝紙
緞帶
（製作餐巾環時，請準備蕾絲紙與繩子）

花束
完成囉！

抓成一束

修剪

以橡皮筋綑綁

莖的保水

1

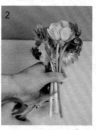

2

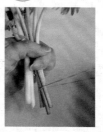

將所有的花材剪短，以單手集中握住。

對齊花頭，將莖修剪為約15 cm的長度。

在幾枝莖上套上橡皮筋，捲繞兩至三次後再套入某一枝莖上固定。

莖的切口上包上廚房紙巾，噴濕後再以鋁箔紙包捲。以喜歡的包裝紙包捲後，再綁上緞帶加以固定。

分為兩組，使每組的枝數相同。

將每組綁成束，以橡皮筋固定。

包捲

固定

與基本的花束
相同，進行保
水程序後以蕾
絲紙包住花莖。

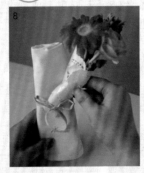

包捲後將花束
插入綁有蝴蝶
結的餐巾上。

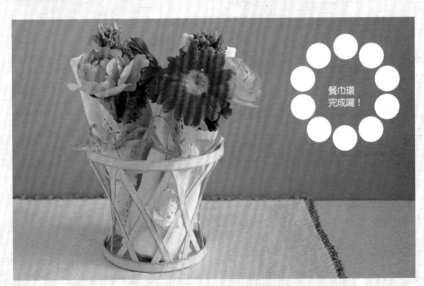

餐巾環
完成囉！

NATURAL

這是一款乾淨清爽的搭配。

白色與大地色的花卉，搭配綠葉、枝幹與果實，彷彿再現野地裡的風姿。

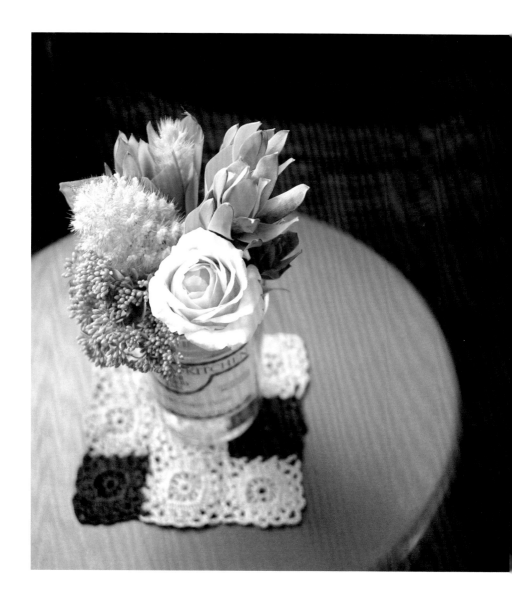

放在椅子上的裝飾

插花放置的場所沒有什麼限制。
不僅可以放在桌子上，
偶爾也可以放在椅子上裝點，
要不要試著變換心情啊？

玫瑰（Arianna） 1枝
小米 2枝
進口長壽花 少許
非洲鬱金香 1枝

容器：果醬瓶
尺寸：直徑 8 cm × 高 10 cm

1 瓶中注入約一半的水。
2 修剪玫瑰的長度讓花剛好探出瓶子，放入瓶子
 前方。
3 其他的花材修剪的長度比玫瑰稍長，圍繞著玫
 瑰的四周插入。

✳ Point!

使用放在椅子上也很安穩的容器。

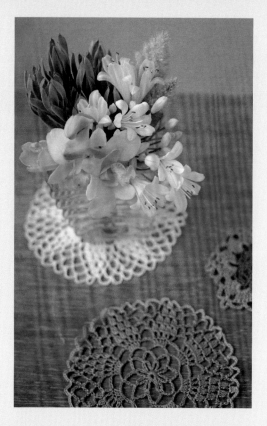

綠色 × 白色的小盆花

只有綠色與白色的清涼配色，非常適合夏天。綠色的花分量稍多，因此在容器下面鋪上一片白色蕾絲墊，更為凸顯盆花的美。

石斛蘭　1枝
百子蓮　1枝
非洲鬱金香　1枝
小米　2枝

容器：玻璃容器
尺寸：直徑7cm × 高9cm

1　容器中裝入一半的水。
2　配合容器的高度修剪各種花卉，石斛蘭放在前面，百子蓮放在中央，小米與非洲鬱金香從後方插入。

非洲鬱金香　小米
百子蓮
石斛蘭

✳Point!

僅僅一枝小白花夾雜在綠色植物之間，還是很搶眼！

霧面質感的花瓣

康乃馨擁有霧面質感的花瓣，大地色
的尤其美麗。再加上苔綠色的花朵與
綠色植物，多了成熟的大人味。

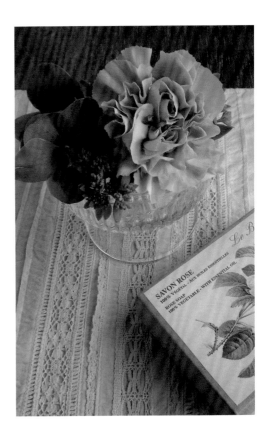

康乃馨（Jungle） 1枝
聖誕玫瑰（Eric Smith） 1枝
進口長壽花 少許

容器：玻璃甜點杯
尺寸：直徑 10 cm × 高 10 cm

1 玻璃甜點杯中倒入約一半的水。
2 配合容器的高度修剪康乃馨，放入杯子倚靠在
 邊緣。
3 小花與綠色植物放在側邊。

❊Point!
加入與康乃馨相同分量的綠色植物，就營造出自然
風情。

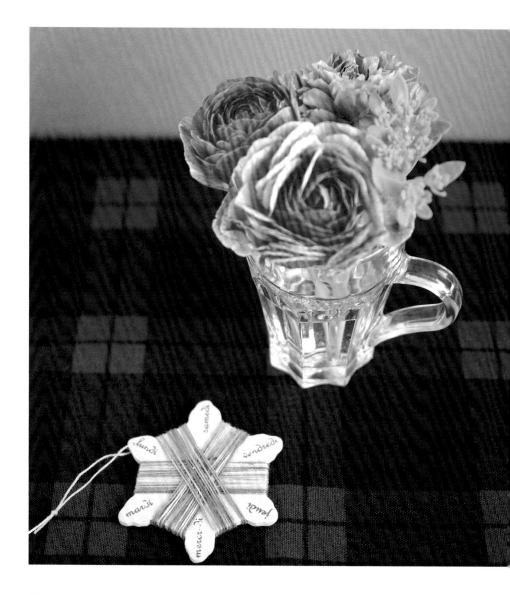

混合不同色系的
陸蓮花

在這小盆花中使用了兩種不同顏色的
複色陸蓮花，這樣就能展現出豐富的
表情，並以綠色植物點綴映襯。

陸蓮花（M-Peach） 2枝
陸蓮花（Fréjus） 1枝
進口長壽花 少許

容器：玻璃馬克杯
尺寸：直徑6cm×高8cm

1　馬克杯中倒入約一半的水。
2　配合容器的高度修剪陸蓮花，橘色花放在前
　　方，綠色花插入後方。
3　加入少許綠色進口長壽花。

✳ Point!
陸蓮花高度相同時，小枝的綠色植物的長度可稍微
調高，就能營造出輕盈的感覺。

陸蓮花（Fréjus）

進口長壽花

陸蓮花
（M-Peach）

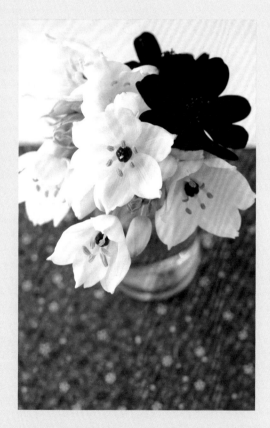

黑色&白色

巧克力波斯菊擁有近似黑色的胭脂紅
色，與小白花相搭配，是一組有強烈
對比感的作品。僅僅使用小花也能維
持自然樸實的感覺。

大伯利恆之星　2枝
巧克力波斯菊　2枝

容器：牛奶瓶
尺寸：直徑 5 cm × 高 10 cm

1　瓶中倒入約一半的水。
2　配合容器高度修剪花朵，大伯利恆之星放在前
　　面，巧克力波斯菊集中在後方。

❋Point!

深色花朵集中在一起，可避免散亂的感覺，形成鮮
明的對比。

展示在雜誌上

花卉下的物品並不侷限於布料。深色系的花朵彷彿從背景中躍然而出，藉此享受不同陳列風格的擺飾方法吧！

松蟲草　2 枝
非洲鬱金香　1 枝
進口長壽花　1 枝
鳴子百合的葉子　少許

容器：玻璃容器
尺寸：直徑 6 cm × 高 18 cm

1　容器中倒入一半的水。
2　配合容器高度修剪花朵，松蟲草放在前面，綠色的花與小花放入後方，使其看似從後方躍出。

❋Point!

松蟲草之外的花與容器統一為綠色，可讓松蟲草更搶眼。

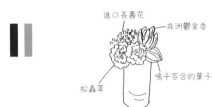

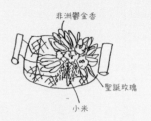

非洲鬱金香

聖誕玫瑰

小米

綠色花束

這個小花束中沒有典型的「花」，而是集合了乍看像葉子的綠色花朵。

聖誕玫瑰（Helleborus x sternii）　1 枝
小米　2 枝
非洲鬱金香　2 枝

（花束輕輕靠在籃子邊，因此請保持原樣放入）

1　將聖誕玫瑰、小米、非洲鬱金香綑紮為兩枝一組，握在手上，修剪花莖，使整體高度約為 15 cm。
2　以橡皮筋纏繞固定（→參閱 P.29）。

※Point!

這種色調的花束，最適合裝飾充滿木器的自然風裝潢了。

下午三點的點心花藝

兩種綠色的花朵，擁有置身於自然般
的色彩。在休息時間觀賞，不僅撫慰
眼眸，配上熱騰騰的點心，最能緩和
焦躁的心境。

陸蓮花（Green） 2枝
聖誕玫瑰（Eric Smith） 2朵
尤加利葉 少許

容器：馬口鐵的水壺
尺寸：直徑 7 cm × 高 8 cm

1 水壺中注入一半的水。
2 配合容器高度修剪的聖誕玫瑰放在前方，陸蓮
 花放入後方。
3 最後方加入尤加利葉。

✹ Point!

選擇馬口鐵材質的花器，讓整體表現出園藝風格。

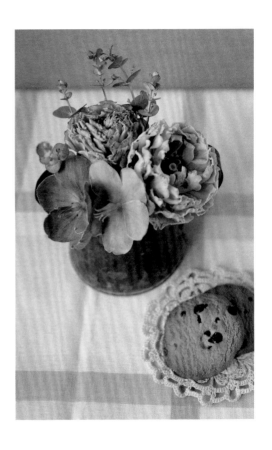

尤加利葉

陸蓮花

聖誕玫瑰

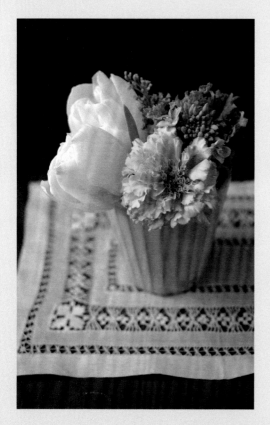

杯中春意

鬱金香與油菜花等屬於春天的花卉，繁盛地裝在小巧的杯子裡。即使在家中也能感受季節變化，這就是插花的樂趣所在。

鬱金香（White heart） 2枝
萬壽菊 1枝
油菜花 1枝
麒麟草 少許

容器：陶杯
尺寸：直徑7cm × 高8cm

1 杯子中倒入約一半的水。
2 配合器皿的高度修剪花朵，萬壽菊放在前方，鬱金香插在側面，油菜花與小花放入後側。

❀Point!

橫向插入鬱金香，可以欣賞花形改變的樂趣。

和風餐具＆小草花

如果有喜愛的和風餐具，建議可以當作花器使用喔！與楚楚動人的小草花搭配，樂趣無窮。

小菊花（Lollipop） 1枝（使用1朵）
千日紅 5朵
紫花藿香薊 1枝

容器：陶杯
尺寸：直徑8cm×高9cm

1 杯子中倒入一半的水。
2 配合器皿的高度修剪花朵，粉色的花集中放入前方。
3 紫花藿香薊放入後方。

✼ Point!
只使用小花的插花，杯子中不要插得滿滿的，稍微留一點空間。

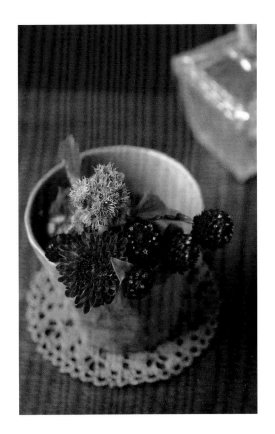

紫花藿香薊

千日紅

小菊花

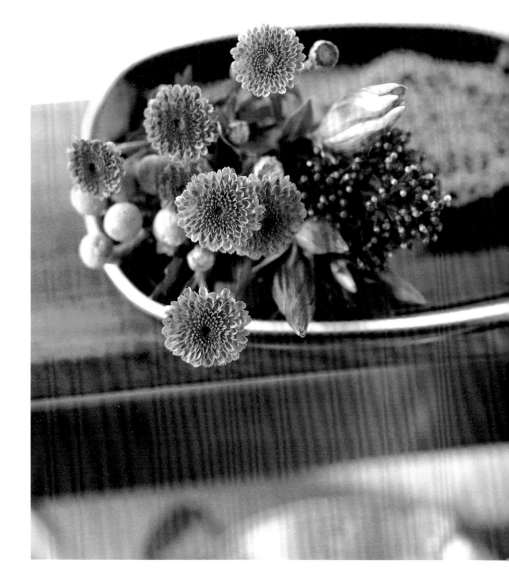

綁一束秋色小花

小菊花與龍膽能夠傳達秋天氛圍，
想不想使用它們綁出秋天色彩的花束呢？

小菊花　1枝（使用 7 朵）
龍膽　1枝
顯脈茵芋　1枝
小銀果　1枝

（輕輕靠在容器邊緣，因此將花束維持原本樣
貌放入裝飾）

1　小菊花於分枝處分成數枝（→參閱 P.15 小菊
　　花）。
2　龍膽也分為 3 等分。
3　握住所有的花材，將花莖修剪為 15 cm，以
　　橡皮筋固定（→參閱 P.29）。

Point!

將同種類的花卉擺出前後層次，綁出立體感。

龍膽

小銀果

小菊花

顯脈茵芋

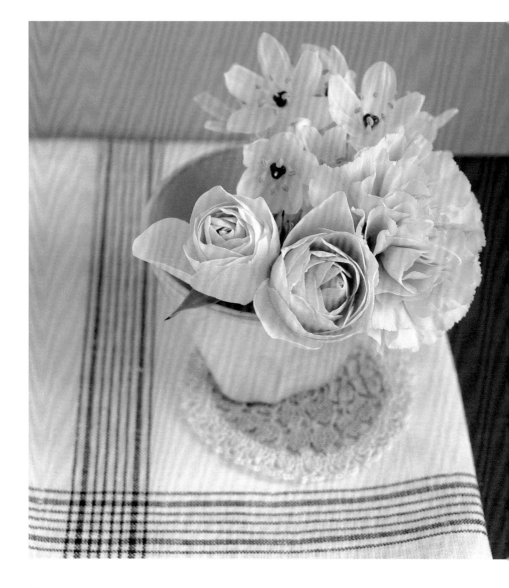

粉彩漸層色

沒有太多修飾的自然造型。
只是將各種花輕輕放入杯中，
相當簡單的小盆花。

康乃馨　1枝
大伯利恆之星　1枝
迷你玫瑰（Sans toi mamie）　1枝（使用2朵）

容器：粉引杯子
尺寸：直徑7cm × 高7cm

1　杯子中倒入約一半的水。
2　配合容器的高度修剪花朵，玫瑰放在前面，康
　　乃馨放在側面，大伯利恆之星放入後方。

✳ Point!
大膽地將花材散開放入杯子，表現出輕盈感。

大伯利恆之星

康乃馨

迷你玫瑰

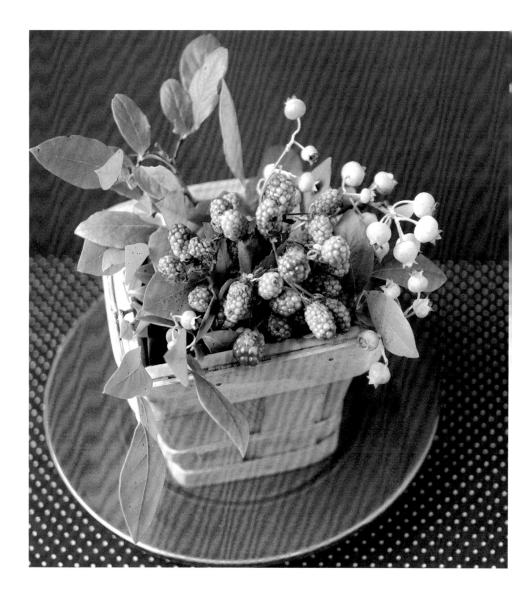

糖果色的盤子與果實

水果的果實也是不錯的插花材料，
尤其是想表現自然感覺時更是必備。
籃子中滿滿塞入兩種果實。

黑莓　5 枝
藍莓　1 枝

容器：籃子
尺寸：長 10 cm × 寬 10 cm × 高 10 cm

1　籃子中放入已盛水的杯子。
2　將修剪後的黑莓集中放在中央。
3　藍莓的果實與葉子稍留一點長度分成數枝，放
　　入籃子中，使其呈現從黑莓的周圍溢出的模
　　樣。

✳ Point!
墊上讓人聯想到土地的棕色系碟子，展現自然色
調的完美搭配。

藍莓

黑莓

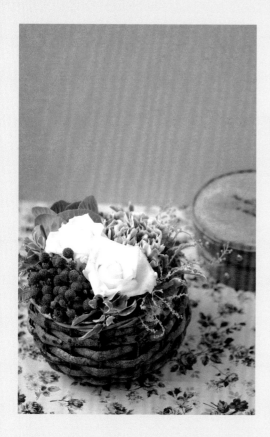

作客的伴手禮

應邀作客的伴手禮，建議採用可以馬上當作裝飾的小藤籃插花。果實與綠色植物環繞著花卉的自然景象，適合各種場所。

玫瑰（Bianca） 2枝
康乃馨（Antigua） 1枝
葉牡丹 1枝
紅色小綠果 1枝
銀葉合歡 少許
斑葉海桐 少許

容器：藤籃
尺寸：直徑 10 cm × 高 6 cm

1 藤籃中鋪上玻璃紙，再放入配合尺寸修剪的吸水海綿（→參閱 P.128）。
2 將剪短的 2 枝玫瑰插在中央，其前後插入果實與康乃馨、葉牡丹。
3 綠色植物類稍長，填滿邊緣的空隙。

✳ Point!

只要花卉沒有太過溢出藤籃，且能強調作品重點，放在任何地方都很適合。

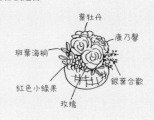

葉牡丹
康乃馨
斑葉海桐
銀葉合歡
紅色小綠果
玫瑰

自然色調的花束

花朵的魅力不只有華麗，能使人聯想
到自然的優雅配色才能留下生意盎然
的印象，也更能讓人長久記得與回味。

葉牡丹　1枝
康乃馨（Peat）　1枝
非洲鬱金香　2枝
銀葉菊　少許
銀葉合歡　少許

（花束輕輕倚靠在藤籃中）

1　依照葉牡丹、康乃馨、非洲鬱金香的順序握在
　　手中，其周圍再加入分枝後的綠色植物。
2　將全部花莖修剪為約15 cm的長度，以橡皮筋
　　固定（→參閱P.54）。
3　將剪成小尺寸的廚房紙巾包捲切口，再以鋁箔
　　紙包住，使其保持水分。
4　以包裝紙包住整把花束，綁上緞帶就完成了。

 Point!

製作的重點是在所有樸素顏色的花材中，僅加入一
種明亮色彩的花卉。

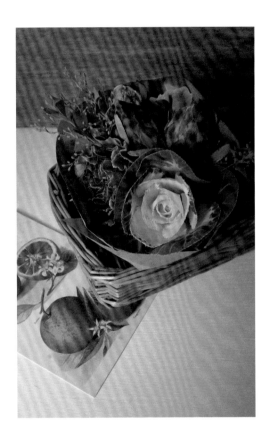

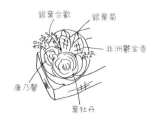

銀葉合歡　　銀葉菊

非洲鬱金香

康乃馨

葉牡丹

Try! SIMPLE arrangement

請嘗試挑戰用一至兩枝花製作簡單的插花吧！
利用花卉高度與器皿展現平衡感，即使少少幾枝花也能完成漂亮的作品。

※ 簡單插花的製作要點在 P.14 有詳細說明。

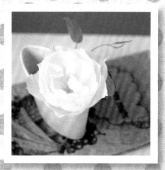

ROSE

玫瑰（Bourgogne） 1 枝
蔓生百部 1 枝

容器：迷你容器
尺寸：直徑 10 cm × 高 10 cm

1 容器中倒入約一半的水。
2 配合容器的高度修剪玫瑰，倚靠在邊緣。綠色
植物加在後方。

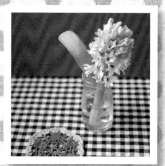

HYACINTH

風信子 1 枝

容器：牛奶瓶
尺寸：直徑 5 cm × 高 17 cm

1 瓶子中倒入約一半的水。
2 風信子修剪成只露出花瓣的長度，放入瓶中，
再加上葉子。

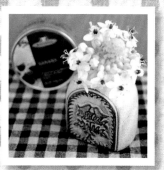

ORNITHOGALUM

大伯利恆之星 1 枝

容器：迷你容器
尺寸：直徑 7 cm × 高 15 cm

1 容器中倒入約一半的水。
2 大伯利恆之星修剪成只露出花瓣的長度，放入
瓶中。

One or Two?

CHRYSANTHEMUMS

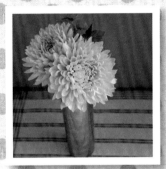

菊花（Silky girl） 2枝
紅醋栗的葉子 少許

容器：不銹鋼瓶
尺寸：直徑 10 cm × 高 25 cm

1 容器中倒入約一半的水。
2 配合容器的高度修剪菊花，一前一後放入。後
 方再加上葉材。

TULIP

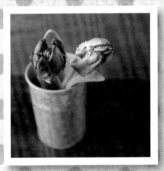

鬱金香（Rococo） 2枝

容器：馬口鐵杯子
尺寸：直徑 10 cm × 高 13 cm

1 杯子中倒入約一半的水。
2 配合容器的高度修剪花與葉子，放進杯中。
 一枝放在前方，另一枝稍微側放，插入側面。

ROSE

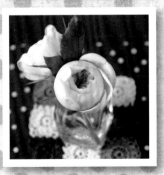

玫瑰（Jeanne d'Arc） 2枝

容器：玻璃瓶
尺寸：直徑 7 cm × 高 13 cm

1 瓶子中倒入約一半的水。
2 配合容器的高度，修剪兩枝玫瑰，放入瓶中。
 一枝稍微面朝後方。

Favorite Goods

以喜歡的雜貨裝點花卉

在我的工作室裡，相當多可用於花藝的小物，從以前開始一點一滴地從跳蚤市場與雜貨店收集，或是手工製作的東西。雖然沒有特別貴的東西，但都是依照自己喜好的品味所收藏的，也讓房間整體看起來自然而協調。每天欣賞這些東西，就會興起很多花卉搭配的想法，也許掌握花藝風格的祕密就藏在這些雜貨中吧！

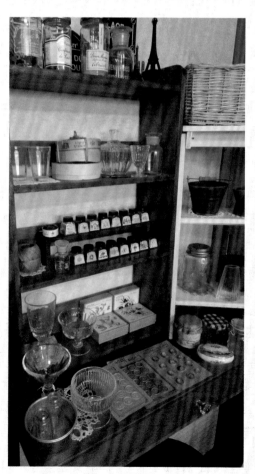

心儀的展示架

(Collection)

從法國或附近的雜貨店買到的寶貝，都放在展示的架子上，有很多都常常運用在插花作品中呢！
下層的甜點杯，是最適合擺放小花朵的容器。

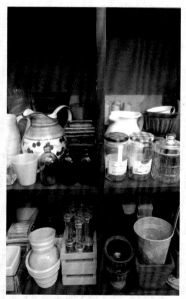

果醬瓶 & 各式各樣的瓶瓶罐罐

(Bottles)

直接擺設就很可愛的果醬瓶，標籤不需要撕掉，讓人很想留下來當作花器使用。只要放入兩三朵花，就能完成放在哪裡都自然協調的插花小品。

蕾絲墊！

Racies

蕾絲與毛線編織的墊子是在搭配中不可缺少的配件。

原本作為杯墊使用的尺寸，放在小盆花下剛剛好！

我喜歡編織，慢慢地累積作品就變成這麼多了。

看著它們重疊收納的樣子也讓我開心不已！

好多好多的布料……

將布料襯在小盆花底下，也是不可缺少的搭配材料。

在布料花紋的襯托下，花朵也變得更加可愛了，絕對是在拍照時相當推薦的道具。

一發現中意的就立即買，慢慢地就塞滿櫃子了！

Clorhes

藤籃是最好的組合

藤籃與花朵的組合非常適合，都是天然的素材，無論怎樣搭配都很 OK。

事先準備齊全各種大小的尺寸，需要時就可以享受選擇的樂趣，請努力收集吧！

Baskets

CHIC

以沉穩色調的花卉，搭配出成熟的韻味。
布料與容器上也選擇古董風的感覺，就能完成典雅的作品。

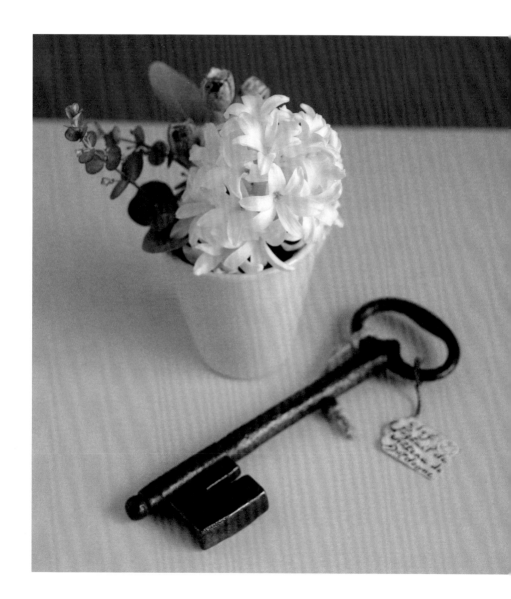

古董鑰匙與風信子

與古董舊鑰匙一起裝飾的是色彩相當
淺的紫色風信子。與黑色鑰匙搭配的
無色世界，彷彿是黑白照片一般。

風信子　1 枝
桉樹果實　1 枝
尤加利葉　少許

容器：白色杯子
尺寸：直徑 7 cm × 高 8 cm

1　杯中倒入約一半的水。
2　剪短風信子，放在前方。
3　葉材與果實放在後方。

❋ Point!
杯子下的布料與背景也統一為黑白灰的 monotone
風格。

桉樹果實
風信子
尤加利葉

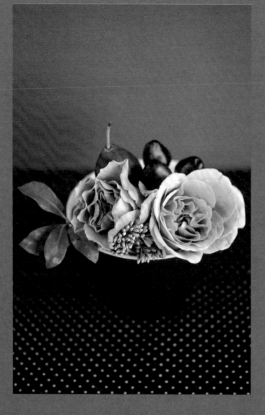

棕色的組合

擁有可愛名字的玫瑰花，集合相同色調的果實與小花，器皿與布料也選用同色系，就能呈現出完美的棕色世界。

玫瑰（caffè latte） 2枝
刺茄 1枝
李子 1個
澤蘭 1枝
斑葉海桐 少許

容器：茶杯
尺寸：直徑 10 cm × 高 8 cm

1 杯子中倒入約一半的水。
2 修剪 2 枝玫瑰，放入杯中靠在前方。
3 李子上插入竹籤作為支架，與果實一起放在後方。
4 側面與前方放入葉材與小花。

李子
刺茄
斑葉海桐
玫瑰
澤蘭

❀ Point!

相較於全使用棕色，加入少量的綠色葉材，能讓整體更有凝聚感。

擺上湯匙，
營造咖啡館風格

素雅的茶色馬克杯與奶油色的玫瑰是
絕佳搭檔。藉由襯布與湯匙的組合，
融入咖啡館風格的恬靜氛圍。

玫瑰（Vanilla） 3 枝
蠟梅　少許
斑葉海桐　少許

容器：馬克杯
尺寸：直徑 12 cm × 高 8 cm

1　馬克杯中倒入約一半的水。
2　配合器皿的高度修剪玫瑰，輕輕散開放入杯
　　子。
3　後方加入小花，葉材填滿前方的空隙。

❀ Point!
選用深色系杯子與布料，更能凸顯奶油色的玫瑰。

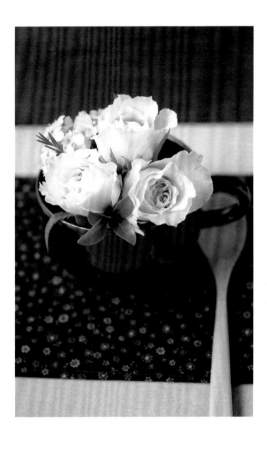

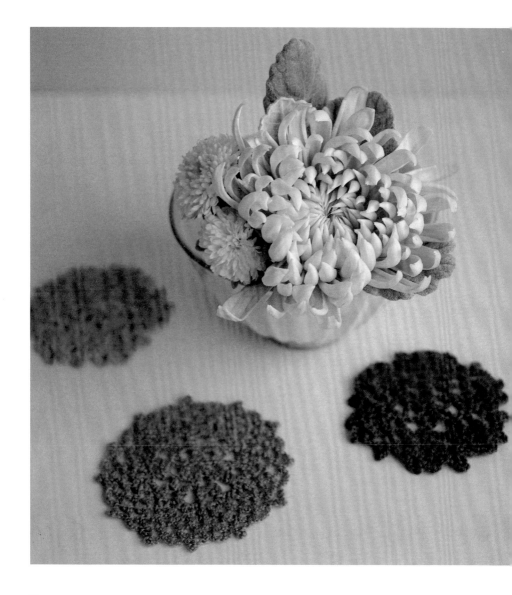

粉引陶碗 × 煙燻色調

沉穩的白色粉引陶碗中，
加入煙燻粉色與銀綠色的花葉相當和諧。
桌上的蕾絲墊，
則彰顯出濃厚的冬季氣氛。

菊花（Jungle） 1枝
紫菀（孔雀草） 1枝（使用2朵）
銀葉菊 1枝

容器：粉引飯碗
尺寸：直徑11cm × 高8cm

1 碗中倒入約一半的水。
2 修剪菊花至只露出花臉的高度後，放入碗中。
3 分枝的小花與葉材放在菊花的四周。

※ Point!
菊花類只顯露花臉部分，可以稍為淡去菊花特有的
和風韻味。

銀葉菊

紫菀（孔雀草） 菊花

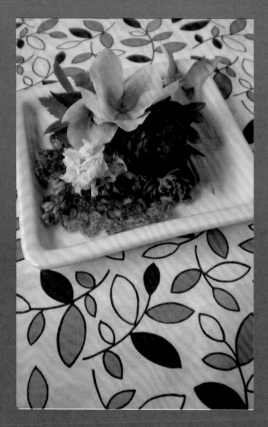

甜點花藝

在器皿上如同甜點般擺放的小花束，
紫色與苔綠色搭配出沉穩色調，
再襯上色澤恰到好處的布料，
真是美極了！

陸蓮花（M-Purple） 1枝
聖誕玫瑰 2枝
千鳥草 1枝
進口長壽花 少許

容器：方盤
尺寸：直徑 17 cm × 高 17 cm

1 依照陸蓮花、聖誕玫瑰、千鳥草、進口長壽花
　的順序握在手中。
2 將花莖修剪成約 13 cm，以橡皮筋固定（→參
　閱 P.29）。
3 保持此狀態擺設時，要適當補充水分。

❋ Point!
水分補給時使用廚房紙巾包捲花莖，噴濕後再以鋁
箔紙包好。（→參閱 P.54）

米紫色的玫瑰

由極淺的紫色與米色混合而成,以色
彩微妙的玫瑰為主角。這是典雅氛圍
不可欠缺的色調。大膽的和明亮的綠
色植物與白色花朵相搭配,看起來更
可愛囉!

玫瑰(Dessert) 1枝
海芋(Crystal blush) 2枝
莢蒾 1朵

容器:陶製容器
尺寸:長8cm × 寬8cm × 高8cm

1 容器中倒入約一半的水。
2 將玫瑰剪短,海芋則稍長,放入容器中。
3 莢蒾輕輕搭在上方般插入其中。

❈Point!

利用高低的差異凸顯玫瑰與海芋立體感,海芋可從外側
秀出線條。

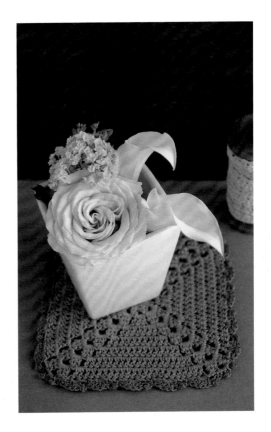

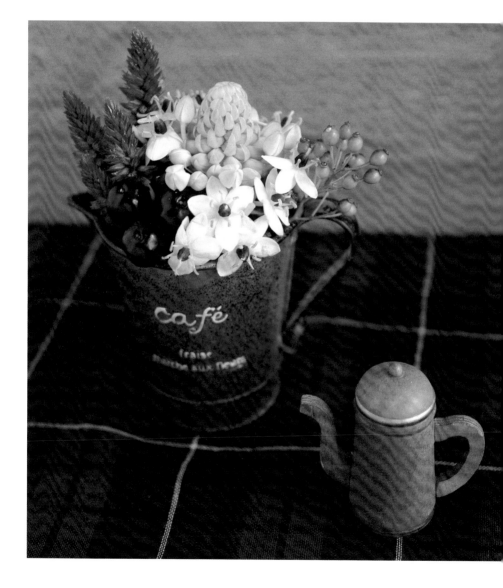

以小花表現的別緻插花

單純由果實與小花表現的別緻風格，
近似黑色的刺茄具有畫龍點睛之效。
此外，器皿與布料也與刺茄顏色相呼
應，相當具有整體感。

大伯利恆之星　1枝
刺茄　1枝
野薔薇果　少許
雞冠莧　1枝

容器：馬口鐵的水壺
尺寸：直徑 12 cm × 高 12 cm

1　水壺中倒入約一半的水。
2　配合容器高度修剪花材，放入水壺中。
3　修剪時雞冠莧的長度保留稍長，插入側面。

Point!

如果沒有粉紅色就會過於暗沉，大膽加入鮮亮的顏色吧！

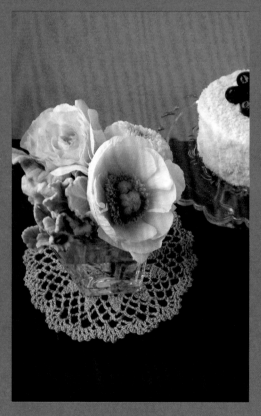

招待客人的餐桌

漸層白色系的花朵們，與千層起司蛋糕的顏色很搭。這是一種可裝飾餐桌且非常適合宴客的桌花設計。

銀蓮花　1枝
陸蓮花（M-Beige）　1枝
乒乓菊　1枝
銀葉菊　1枝

容器：玻璃容器
尺寸：長8cm × 寬8cm × 高9cm

1　容器中倒入約一半的水。
2　配合容器高度修剪花材，銀蓮花放在前方，陸蓮花放在側面，乒乓菊放入後方。
3　葉材放在前面。

Point!

加入與蛋糕顏色搭配的奶油色系的花朵，氣氛更加一致。

陸蓮花
乒乓菊
銀蓮花
銀葉菊

書 × 花

將喜歡的書與插花放在一起也是很推
薦的一種擺設。封面的淺紫色與玫瑰
的顏色呼應,是適合已有基礎者的花
藝搭配方式。

玫瑰（Madame Violet） 1 枝
康乃馨（Viper） 1 枝
紫花霍香薊 1 枝
米香花 少許

容器：馬口鐵的水壺
尺寸：直徑 10 cm × 高 8 cm

1 水壺中倒入約一半的水。
2 配合容器的高度修剪後,玫瑰放在前方,康乃
 馨放在後方。
3 小花插在側面。

❋Point!

決定一個重點色之後,再挑選一致的顏色就是成功
的關鍵。

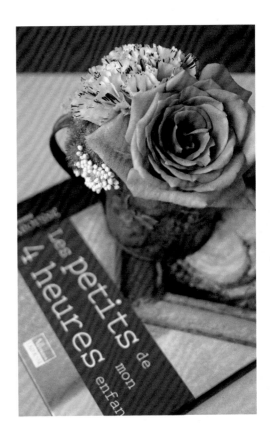

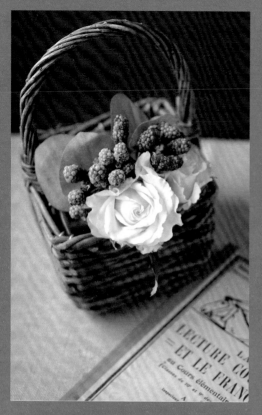

大人味的果實盆花

使用水果的果實可以打造出自然風的
效果，黑莓顏色素雅，可搭配沉靜的
花色，完成使人心境平和的作品。

玫瑰（Super Green） 2 枝
黑莓 2 枝
尤加利葉 少許

容器：藤籃
尺寸：長 11 cm × 寬 11 cm × 高 15 cm

1 藤籃中放入未超出其尺寸的杯子，倒入約一半
 的水。
2 配合藤籃高度修剪的玫瑰放在前方，黑莓放在
 中央，葉材放在後方。

Point!

這個作品是否優雅取決於玫瑰，請選擇原色與粉彩
色調之外的顏色。

黑莓
尤加利葉
玫瑰

花店風格的花束

包裝好小花束，再放入麻質小袋中，
一個適合送禮的花束就完成了！

玫瑰（Amnesia） 1枝
大理花 1枝
棉花 1枝
大綠果 1枝
斑葉海桐 少許

容器：麻袋
尺寸：長12 cm × 寬12 cm × 高7 cm

1　將所有的花卉集中握在手中，花莖修剪至15
　　cm的長度，以橡皮筋固定（→參閱P.54）。
2　以廚房紙巾包住花莖的切口，噴濕後再以鋁箔
　　紙包捲，使其保持水分。
3　以包裝紙包捲花束，可加上緞帶裝飾，再放入
　　麻袋中。

✻Point!
雅緻色調的花卉與天然素材的包裝，是極具自然典
雅氣質的搭配。

斑葉海桐
大綠果
大理花
棉花
玫瑰

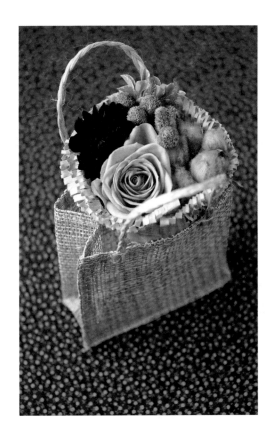

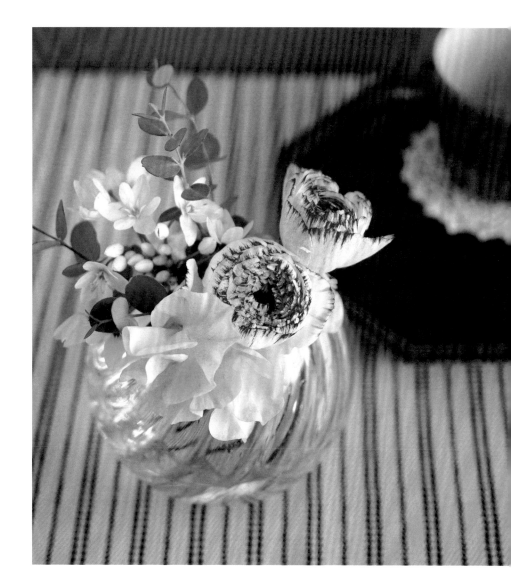

色調含蓄的春季色彩

討喜的柔和色調是印象中春天花卉的模樣。而這裡演繹的是含蓄的素雅春天。器皿則選用玻璃製，清爽又簡潔。

陸蓮花（千穗之舞）　2 枝
香豌豆　1 枝
蔥花　1 枝
尤加利葉　少許

容器：玻璃容器
尺寸：直徑 10 cm × 高 10 cm

1　容器中倒入約一半的水。
2　配合容器高度修剪花材，輕輕散開放入以插滿整個容器。
3　葉材稍微保留長度後修剪，插入主花的後方。

❋ Point!
將花卉盡量朝向各個方向放入，以營造出春天輕盈的感覺。

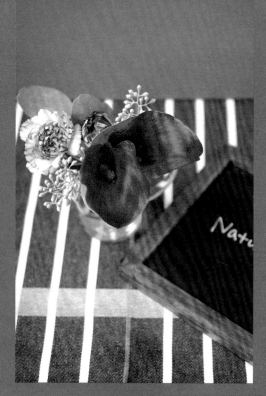

胭脂紅的迷你盆花

與胭脂紅搭配的布料與小物、背景等
適合選擇對比色──藏青色與近似黑色
的東西。不僅選擇花卉,還能夠調配
其周邊的搭配就是插花的樂趣之處。

海芋(Majestic red) 2 枝
陸蓮花(Purple Picotee) 2 枝
多花桉 少許

容器:玻璃馬克杯
尺寸:直徑 10 cm × 高 10 cm

1 馬克杯中倒入約一半的水。
2 海芋修剪稍長,使其可探出容器,放在前方。
3 多花桉與陸蓮花剪短後,插入後方。

 Point!
兩枝海芋的方向稍微錯開,使外形線條自然
呈現。

陸蓮花

海芋

多花桉

低調的灰色

與深淺不同粉紅搭配的是銀灰色的果
實與灰色的布料。即使是稍微華麗的
粉紅色也能馬上變得典雅、沉穩。

乒乓菊（Opera） 1枝
雞冠花 1枝
小銀果 1枝
檸檬葉 少許

容器：玻璃杯
尺寸：直徑 9 cm × 高 10 cm

1 杯子中倒入約一半的水。
2 配合容器高度修剪花材，乒乓菊放在前方，
　 雞冠花插在側面。
3 後方插入果實與葉子。

�֎ Point!

素色灰布過於單調，可以挑選點點或格子等
有花紋的布料，作品會更加討喜喔！

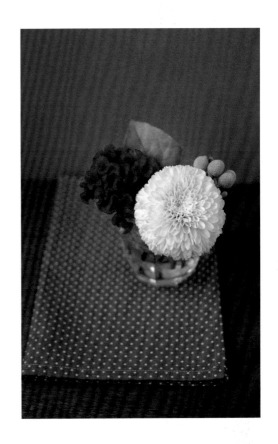

檸檬葉
小銀果
雞冠花
乒乓菊

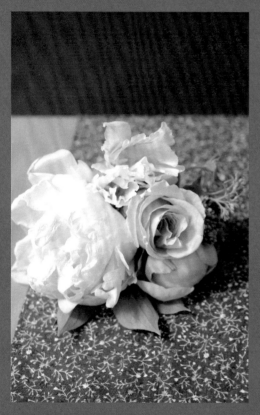

芍藥花束

只要一朵芍藥，就能呈現華麗感，
綻放的方式也相當典雅，
是很適合成人品味的花朵。

芍藥　2枝
玫瑰（Glance）　1枝
古代稀　1枝
進口長壽花　少許

1 依照芍藥、玫瑰、古代稀、進口長壽花的順序
　握在手中，將花莖修剪為約 15 cm 的長度。
2 以橡皮筋固定（→參閱 P.29）。
3 保持如此狀態放入容器中，或包裝成小花禮
　（→參閱 P.54）。

❋ Point!

所有的花皆挑選相似的顏色，能凸顯出芍藥的華麗。

古代稀
進口長壽花
玫瑰
芍藥

紫色的春天

春天的花卉裡所能欣賞到的紫色，並非柔和的粉彩色調，而是新鮮的深紫色。自然而不做作的一束小花，正好是適合送禮的尺寸。

銀蓮花　1枝
鬱金香（Chato）　1枝
松蟲草　1枝
小白菊　少許
尤加利葉　少許

容器：蛋糕盤
尺寸：直徑 20 cm × 高 10 cm

1　依照銀蓮花、鬱金香、松蟲草的順序握在手上。
2　加入小花與葉材，將花莖修剪為 12 cm。
3　以橡皮筋固定（→參閱 P.29）。

✳ Point!
使用蕾絲墊與盤子擺設時，與花束一樣需要補充水分（→參閱 P.54）。

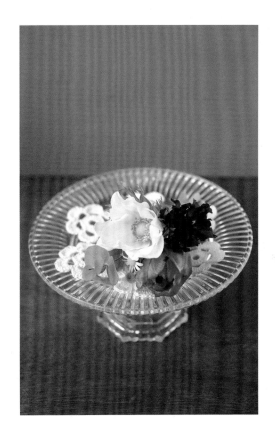

銀蓮花
松蟲草
鬱金香
尤加利葉
小白菊

Leaves,branches

葉子・枝幹・果實

綠色植物是插花時的重要配角。除了填補空隙之外,還能製造清爽的氣氛,柔化整體色調,具有很多功用。請掌握它們的使用方法,嘗試拓展插花的領域吧!

葉子

斑葉海桐

小葉片非常適合填補空隙。一枝中附有許多葉片,可以分枝使用。

檸檬葉

具有所謂的基本葉形,是一種明亮的綠色葉片。無論花束或是插花都經常用到。

尤加利葉

漂亮的苔綠色硬葉,是典雅花藝的必備花材。

銀葉菊

泛銀色的綠色植物是能夠營造溫潤形象的葉子。一枝中附有數枚葉片,分枝後可以大量使用。

銀荷葉

平展而寬闊的圓潤形狀,是讓人印象深刻的葉片。小花束以這種葉片包住更顯可愛喔!

假葉木

縱向長有許多葉片的綠色植物。全年皆可取得,生命持久。

芳香天竺葵

一種香草,撲鼻而來的甘甜香氣非常清爽,沁人心脾。

枝幹

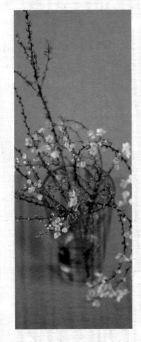

銀葉合歡

主要在冬天出現。以具有泛銀色的葉片顏色而得名,非常美麗。

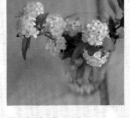

麻葉繡球

附著可愛的球形小花,在初春登場的木本植物。可以當作枝幹使用,也可以剪下小花,用途非常多。

雪柳

初春盛放的植物,枝幹附有小花。纖細的枝幹線條可增加插花的動態感。

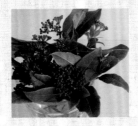

莢蒾

二月左右出現,如同暗紅色果實般的花蕾讓人印象深刻。能雕琢出作品的個性。

黃櫨

輕飄飄的部分宛如煙霧裊裊。夏季時節出產,適合塑造沉穩感覺時使用。

Berries

果實

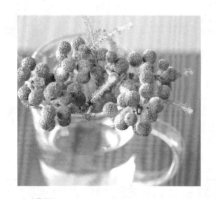

小綠果

主要在冬天上市的茶色果實，常用於聖誕時節的花藝作品。

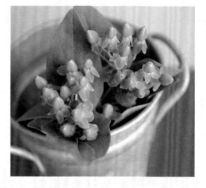

火龍果（金絲桃）

常使用於插花與花束的果實，全年皆可取得，生命力持久，易於使用，是很推薦的花材。

小銀果

灰色的果實有點像蘑菇，非常獨特。加入這樣的色彩，瞬間就讓作品變得素雅大方了。

大綠果

毛絨絨的果實，如同絨毛玩具的細毛緊密排列。主要在冬天上市，聖誕節時使用很頻繁。

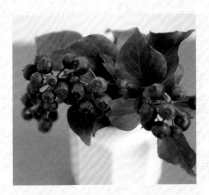

常春藤果

近似黑色的深紫色果實，可以使作品產生集中的效果。建議於營造自然風格時使用。

黑莓

夏季上市的水果果實。作為花材使用時可以選用青色的果實，能帶來清新的感覺。

顯脈茵芋

花束與插花的空隙中填入這種一粒粒的綠色植物，能夠美化外形，是不錯的花材。尖銳的葉片也一起使用，點綴效果更棒！

多花桉

附有果實的一種尤加利品種，特徵是葉片向兩側平展。果實可與葉片一起，當作綠色植物使用。

ROMANTIC

鮮紅色多與深粉紅色的花卉組合，很適合花藝熟手的搭配方式。
想要增添濃烈的甜蜜氣氛時使用最棒了！

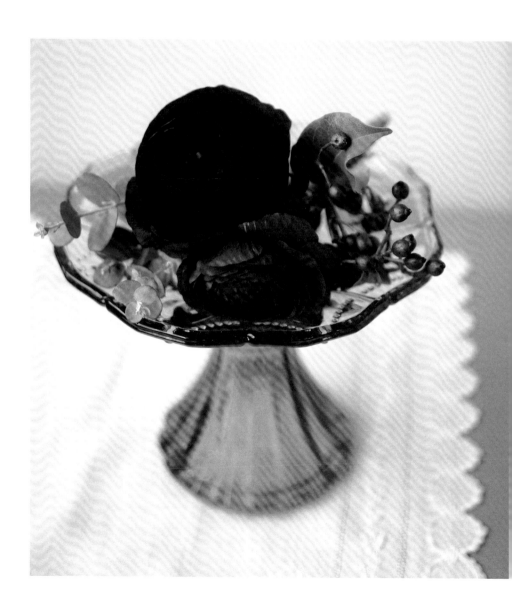

討喜的陸蓮花

在幾種花之中被問到「最喜歡的花是
哪種？」時，我會回答「陸蓮花」。
而在陸蓮花中我最喜歡的顏色是黑紅
色的，既華麗又優雅，是一種渾然天
成的美麗色彩。

陸蓮花　2 枝
地中海莢蒾　1 枝
尤加利葉　少許

容器：蛋糕盤
尺寸：直徑 15 cm × 高 20 cm

1　兩枝陸蓮花中加入果實與葉材，一起握在手
　　中。
2　將花莖修剪至 10 cm 的長度。
3　以橡皮筋固定（→參閱 P.29），放置在盛水的
　　蛋糕盤中。

❋ Point!
為了凸顯黑紅色的陸蓮花，加入一點深藍色
的果實即可。

尤加利葉

地中海莢蒾

陸蓮花

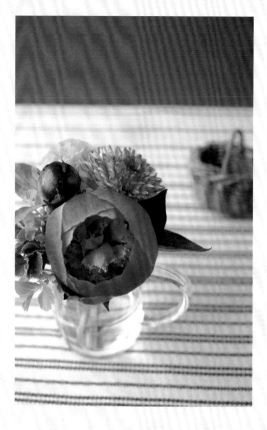

5 月的餐桌

初開時的芍藥魅力無窮，圓狀的綻開
方式相當可愛！匯集其他的圓形花
卉，再與綠色葉材搭配，更為展現花
朵之美。

芍藥（皋月杜鵑）　2 枝
松蟲草果　1 枝
乒乓菊　1 枝
福祿桐　少許

容器：玻璃馬克杯
尺寸：直徑 6 cm × 高 8 cm

1　馬克杯中倒入約一半的水。
2　配合容器高度修剪花材，芍藥放在前方，
　　乒乓菊與小花放入後方。
3　側面插入葉材。

 Point!

若都是圓形花卉會顯得十分單調，因此插入
一些葉材（尖銳的葉子是芍藥的葉片）作為
陪襯。

松蟲草果

乒乓菊

福祿桐

芍藥

和諧的紅色搭配

紅色的陸蓮花，加上只有尖端部分是
紅色的鬱金香，再襯上紅色的蕾絲墊
與玩具擀麵棍，完美演繹出一場紅色的
饗宴。

陸蓮花（Chocolat） 2枝
鬱金香（Rococo） 2枝
福祿桐 少許

容器：玻璃容器
尺寸：長8cm × 寬8cm × 高10cm

1 容器中倒入約一半的水。
2 配合容器高度修剪的陸蓮花，放入前後方。
3 鬱金香比陸蓮花長度稍長，橫向插入。葉材放
　 入相反一側。

❋Point!
鬱金香的花瓣較長，比其他花卉更高才能凸顯
花的特徵。

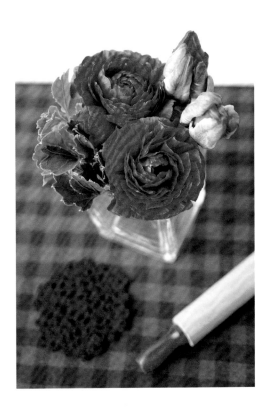

福祿桐　陸蓮花　鬱金香

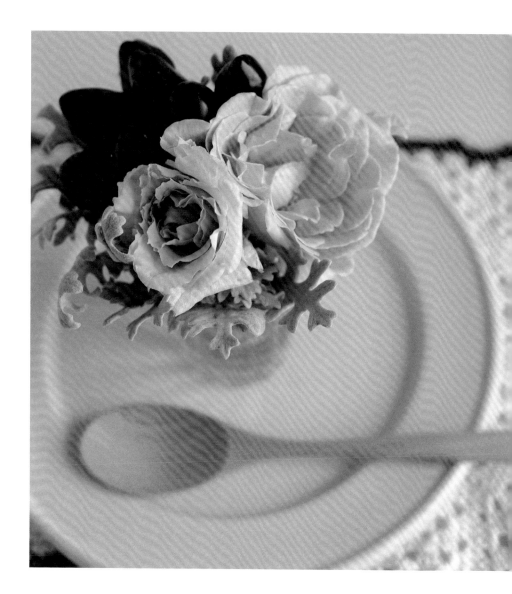

花的餐盤

插在玻璃瓶中的小盆花擺放在餐盤上裝飾。
放上湯匙後，彷彿展示甜點一樣。
如果厭倦了普通的擺設方法時，
可以嘗試一下喔！

玫瑰（Stainless Steel） 2枝
刺茄 1枝
銀葉菊 1枝

容器：玻璃杯
尺寸：直徑 7 cm × 高 8 cm

1 容器中倒入約一半的水。
2 配合容器高度修剪花材，玫瑰放在中央，刺茄
　放在後方。
3 以葉材填滿空隙。將杯子放在餐盤上。

✳ Point!
包含餐盤，整體統一為煙燻色調，可以營造
出沉靜的印象。

刺茄
玫瑰
銀葉菊

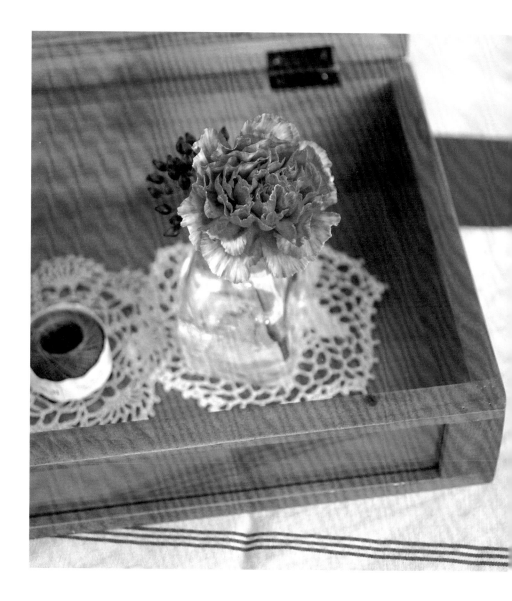

珠寶盒裡的小花

附有蓋子的珠寶盒保持打開的狀態，
放入一朵康乃馨裝飾。
只要少少幾枝花，搭上其他的雜貨一起擺放，
就很有質感了。

康乃馨（Hurricane） 1 枝
地中海莢蒾 少許

容器：玻璃瓶
尺寸：直徑 5 cm × 高 7 cm

1 瓶中倒入約一半的水。
2 康乃馨修剪至僅顯露花臉的高度，放入瓶中。
3 後方插入果實。

 Point!
放入較矮的箱子時，花朵可以稍微壓低，看起來更
平衡。

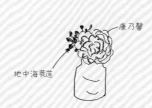

康乃馨

地中海莢蒾

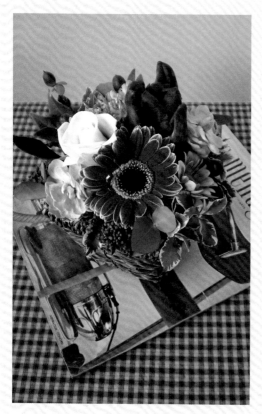

松蟲草
火龍果
鬱金香
多花型紫羅蘭
玫瑰
小菊花
斑葉海桐
英蒾
尤加利葉
非洲菊

古老的外文書以紅花點綴

底下墊襯的外文書，封面剛好有把紅色椅子，與小盆花裡的紅花恰好呼應。可以留意搭配物件的重點顏色，盡情享受選擇花材的樂趣。

非洲菊（High Class） 1 枝
玫瑰（Ivory） 1 枝
鬱金香（Rococo） 1 枝
小菊花（Compositae） 1 枝
英蒾 少許
火龍果 1 枝
多花型紫羅蘭 1 枝
松蟲草 1 枝
尤加利葉 少許
斑葉海桐 少許

容器：藤籃
尺寸：長 10 cm × 寬 10 cm × 高 10 cm

1 藤籃裡鋪上玻璃紙，吸水海綿配合尺寸修剪後放入籃中（→參閱 P.128）。
2 將主花修短插在中央，周圍插入小花。
3 整體插入葉材填滿空隙。

❈ Point!

增加紅色與粉紅色的分量，可營造羅曼蒂克的氛圍。

插花禮盒

圓形禮盒裡裝的是米色的漸層色調插花。整體感覺淡雅，穿插胭脂紅的小花點綴，可強調出色彩變化，更有立體感。

玫瑰（Sahara） 3枝
小菊花 1枝
多花型康乃馨 1枝
莢蒾 少許
斑葉海桐 少許

容器：附蓋子的盒子
尺寸：直徑 13 cm × 高 5 cm

1 盒子裡鋪上玻璃紙，放入配合尺寸修剪後的吸水海綿（→參閱 P.128）。
2 三朵玫瑰插在中央，其周圍插入多花型康乃馨與小菊花。
3 整體插入葉材填滿空隙。

❋Point!

盒蓋放在側邊裝飾，更能烘托出禮物的質感。

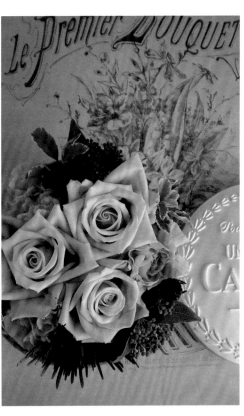

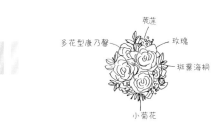

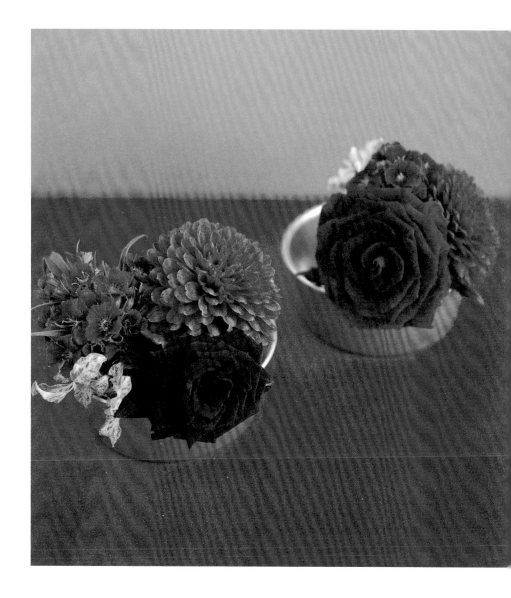

布丁烤模小盆花

布丁烤模裡放入紅花的迷你盆花。
兩個杯子並排擺放，
如同雙生子般的可愛呈現。

玫瑰（Black Beauty）2 枝
乒乓菊　2 枝
美女撫子　2 枝
斑葉海桐　少許

容器：布丁烤模
尺寸：直徑 10 cm × 高 4 cm

1　手持玫瑰、乒乓菊、美女撫子，加入少許葉材
　　後，將花莖修剪至 13 cm。
2　以橡皮筋固定，放入盛了一半水的布丁烤模
　　裡，倚靠邊緣站立（→參閱 P.29）。
3　以相同作法製作第二盆花。

❀ Point!

如果想徹底的展現豔麗的紅色，底下墊襯的布料也
可以選用紅色搭配。

美女撫子
乒乓菊
斑葉海桐　玫瑰

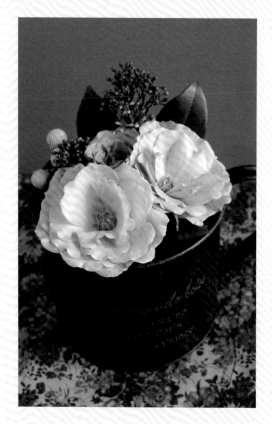

白色水壺&
鮭魚粉色的花朵

隨意將花朵放入水壺，外形就很漂亮。
預先收集各種尺寸的水壺，
運用時就很方便囉！

迷你玫瑰（M- Polvoron） 1枝（使用3朵）
康乃馨（Jungle） 1枝
米香花 少許

容器：迷你水壺
尺寸：直徑 12 cm × 高 12 cm

1 水壺中倒入約一半的水。
2 將迷你玫瑰分枝剪下，集中放入一側。
3 另外一側放入康乃馨與小花。

✳ Point!
巧妙的調節玫瑰的高度，使其參差錯落，再將
其他花降低高度放入，能營造自然的感覺。

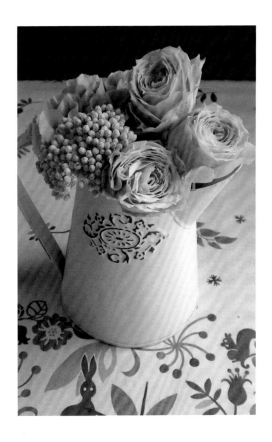

康乃馨
迷你玫瑰
米香花

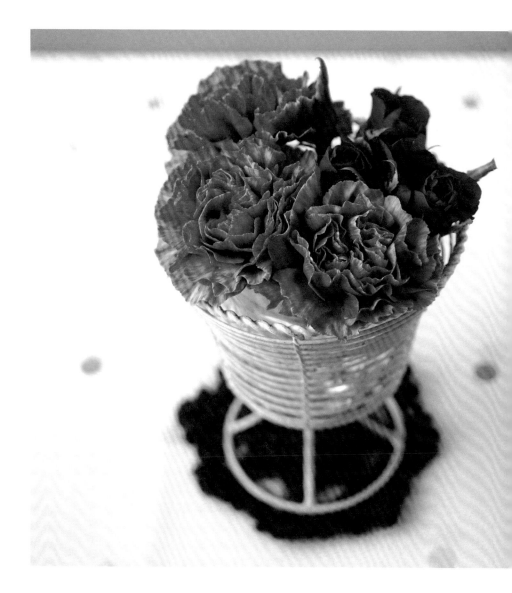

簡潔 × 豪華

康乃馨的花瓣相互重疊綻放，
效果相當華麗。
集中華麗的康乃馨，
可以插出能簡單且豪華的作品。

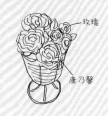

康乃馨（Hurricanes） 3 枝
玫瑰（Rote Rose） 3 枝

容器：鐵絲容器
尺寸：直徑 10 cm × 高 13 cm

1 鐵絲容器中放入尺寸較小、且裝有水的
　玻璃杯。
2 配合鐵絲容器的高度修剪花材，康乃馨
　放在前面，玫瑰集中放在後方。

 Point!
以康乃馨為主花，玫瑰請選擇小朵的尺寸。

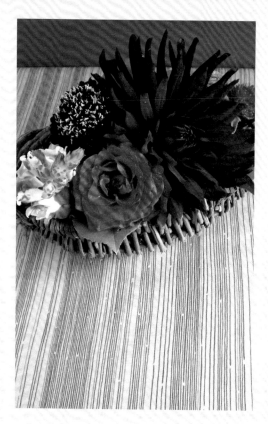

大人感覺的花禮

大朵的大理花只要一朵就能讓人感受
到強烈的存在感。
選用深粉紅色系的花卉,
放入藤籃後完成的插花,
就是適合送給成熟女性的禮物。

大理花(黑蝶) 1枝
玫瑰(Christian) 1枝
松蟲草 1枝
千日紅 1枝
金魚草 1枝
檸檬葉 少許

容器:藤籃
尺寸:直徑 20 cm × 高 6 cm

1 藤籃中鋪上玻璃紙,放入配合尺寸修剪後的吸
 水海綿(→參閱 P.128)。
2 一半的面積插入大理花,另一半填滿其他花
 卉。
3 各處插入葉材。

✳ Point!

為使花卉大小達到平衡,大理花與其他花卉
的分量最好為 1:1。

松蟲草
千日紅
金魚草
大理花
檸檬葉
玫瑰

黑色點綴的春天風情

春天裡柔和的色彩倍感舒適，
這裡卻大膽選用深濃的顏色。
紅花之間穿插的黑色玫瑰、陸蓮花
與銀蓮花中心的黑色部分，
都非常搶眼醒目。

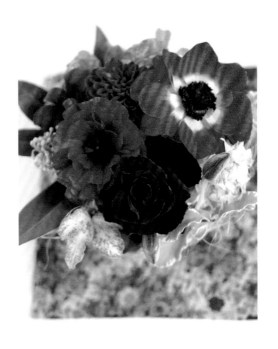

玫瑰（Black Baccara） 1 枝
陸蓮花（Chocolat） 1 枝
銀蓮花 1 枝
乒乓菊 1 枝
顯脈茵芋 1 枝
斑葉海桐 少許
容器：藤籃
尺寸：長 10 cm × 寬 10 cm × 高 10 cm

1 藤籃中鋪上玻璃紙，放入配合尺寸修剪後的吸
　水海綿（→參閱 P.128）。
2 擔任主角的玫瑰、陸蓮花、銀蓮花插在中央，
　其他花插在後方。
3 整體插入葉材填滿縫隙。

❋ Point!

春天的花卉花瓣輕薄，即使色澤濃重，也能
表現輕盈的感覺。

Gift Arrangement

製作迷你花飾

送人的禮物上再附加一個小花束,想必收禮者的喜悅心情也會倍增吧!
這樣的迷你花飾一定要嘗試作看看!
只要多花一點功夫就能完成充滿心意的手作禮物。本單元將介紹的是取代緞帶的迷你
花束,與加在盒子上的小花束的製作方法。

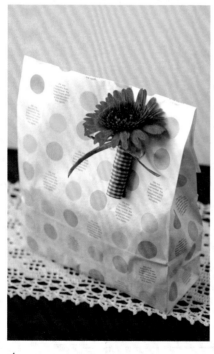

非洲菊　1枝

材料
不織布
雙面膠帶
鐵絲
鋁箔紙
廚房紙巾
緞帶

1

準備約 13×13 cm 的不織布,邊緣貼上雙面膠。

準備包裝

2

包捲

將非洲菊的花莖修剪為 6 cm,花莖切口以廚房紙巾包捲,噴濕後再以鋁箔紙包好。

3

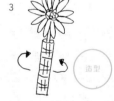

造型

以不織布包捲花莖作成筒狀,後方以雙面膠黏上固定。

完成!

4

以錐子在袋子的上方鑽兩個洞,穿入鐵絲。

穿入鐵絲

5

固定

鐵線圈中放入步驟 3 的花,莖與花臉的交界處掛在鐵圈上,拉緊另一側的鐵絲,扭轉固定。並在鐵絲圈上綁上緞帶裝飾。

1

抓成束

將所有的花材預先剪
短，單手集中握住。

2

橡皮筋
固定

對齊花臉，配合盒子的尺寸
修剪花莖，再以橡皮筋固定
（→參閱 P.29）。

3

造型

完成！

以緞帶遮住橡皮筋加以
裝飾，盒子上的緞帶打
結處夾上花束。

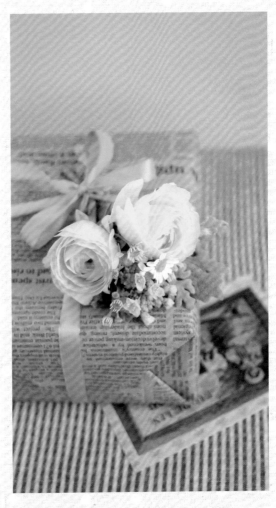

陸蓮花　2 枝
油菜花　1 枝
小白菊　少許
銀葉菊　少許

材料
橡皮筋
緞帶

CHAPTER 3

Arrangement and Flower Bouquet

應景盆花 & 花束

從花店訂購的精緻花禮非常美麗,

但也可以嘗試自己製作,

簡單的時令花藝,

以下將介紹送禮、待客時

可以錦上添花的 idea。

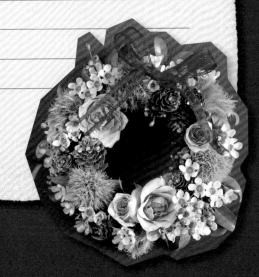

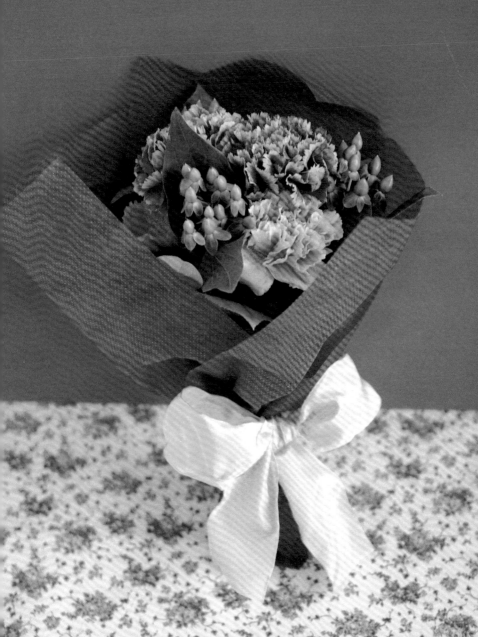

Mother's Day

送給母親的花束

在一年中，母親節是最多人送花的熱門節日。
滿懷對母親的感謝之情，要不要試試親手紮一個花束贈送呢？

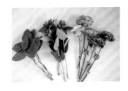

康乃馨（胭脂紅） 2枝
康乃馨（橘色） 2枝
康乃馨（鮭魚橙紅色） 1枝
火龍果 3枝
檸檬葉 4枝

材料
橡皮筋
廚房紙巾
鋁箔紙
喜歡的包裝紙
緞帶

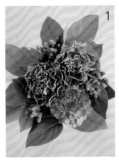

以單手握住不同高度的康乃馨，周圍加入火龍果。最後再以葉材圍住花卉。

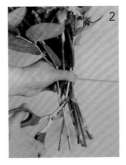

修剪花莖，使整體高度約為30公分。

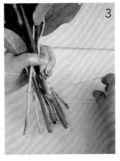

以橡皮筋纏住幾枝莖。

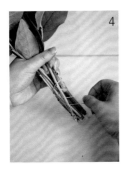

繞兩至三次後，再纏在莖的某處固定。

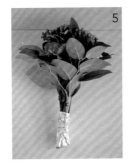

莖切口以廚房紙巾包捲，噴濕後再以鋁箔紙包好，使其可吸收水分（→參閱P.31）。

以包裝紙包起，綁上緞帶裝飾後就完成了。

媽媽最愛的藤籃花藝

以珍珠提把裝點的女性化藤籃裡，裝滿柔和色澤的花卉。
配色上選擇偏成熟的粉紅色系，是適合母親節的花禮。

玫瑰　2 枝
康乃馨　1 枝
小菊花　1 枝
蔥花　2 枝
檸檬葉　1 枝

材料
吸水海綿
玻璃紙
器皿
藤籃
（直徑 10 cm × 高 13 cm）

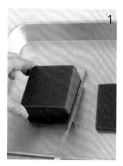

1

將含水的海綿配合容器大小修剪（修剪海綿參閱 P.30）。

2

藤籃中鋪上玻璃紙，放入海綿。

3

將露出藤籃的玻璃紙剪掉。

4

檸檬葉沿著藤籃邊緣插一圈。

5

將花材剪短放入，中央放玫瑰，側面插入康乃馨。

6

將小菊花分枝剪下，插入各處，再以蔥花填滿空隙。

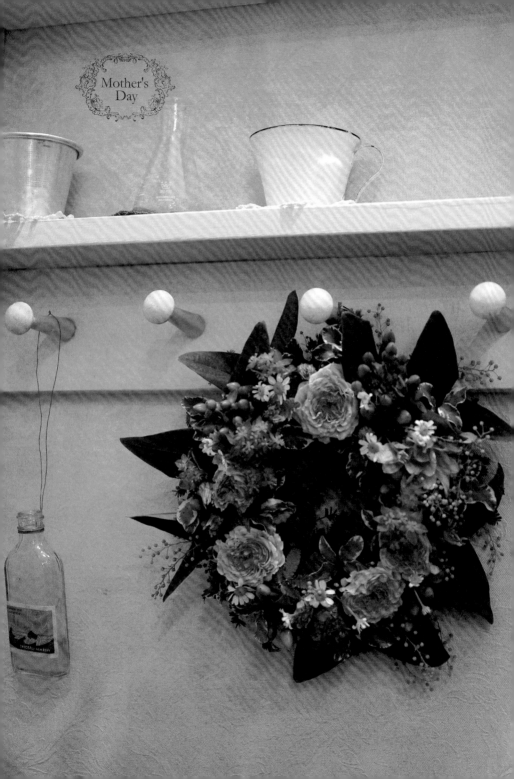

母親節的裝飾花環

以葉材、果實與小花製作平常也能使用的自然風花環吧！
送上具有個性的禮物，媽媽一定很驚喜！

迷你玫瑰　1枝
小菊花　1枝
火龍果　2枝
金翠花　少許
斑葉海桐　1枝
銀葉合歡　1枝

材料
環形的吸水海綿
（直徑 15 公分）
鐵絲

1

環形的吸水海綿泡水（→參閱 P.30）。

2

為方便插入花材，削去海綿的邊角。在海綿的底座上開孔穿過鐵絲作一個環。

3

外側、內側、表面上插上剪短的綠葉。

4

將迷你玫瑰、小菊花剪切分枝，插入整個外表部分。

5

主花之間再插入果實與小花，填滿空隙。

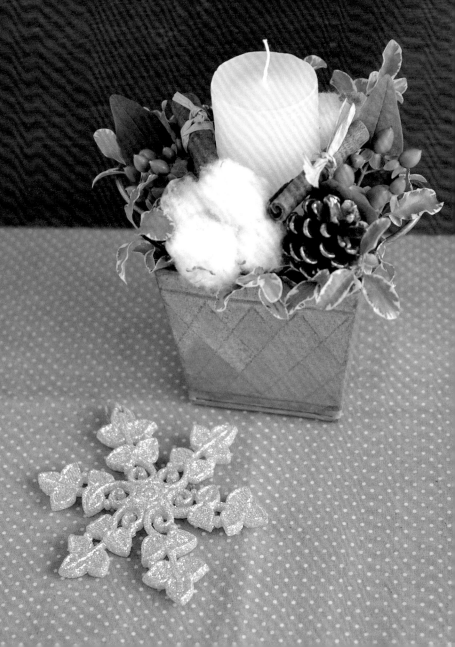

Christmas Time

聖誕節的蠟燭花藝

你也可創作出有別於以往的聖誕花藝喔！
破例不放入主花，而是集中茶色、白色、綠色的素材，作出具有成熟風聖誕擺飾。

棉花　　　2朵
火龍果　　2枝
肉桂　　　2個
松果　　　2顆
斑葉海桐　1枝

材料	透明膠帶
吸水海綿	容器
蠟燭	馬口鐵容器
牙籤	（長 10 cm × 寬 10 cm
鐵絲	× 高 10 cm）

1

吸水海綿吸飽水分後，配合尺寸修剪放入容器內（修剪海綿參閱 P.30）。

2

以透明膠帶將牙籤黏在蠟燭上，使其可以插在海綿上。

3

海綿的中央插入蠟燭。

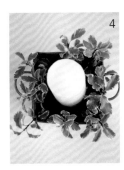
4

剪短綠葉，插在容器四周的邊緣。

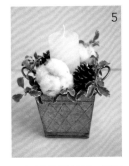
5

從大的花材開始插入。可以使用鐵絲作出松果與肉桂的支架，以便插入海綿。

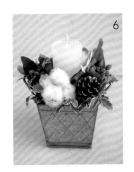
6

插入火龍果與肉桂，填滿空隙後就完成了。

迷你聖誕樹

高度只有 20 cm 的迷你聖誕樹，完全使用新鮮花材，即使小巧也能充分表現存在感。
建議製作出各個場所都適合的尺寸。

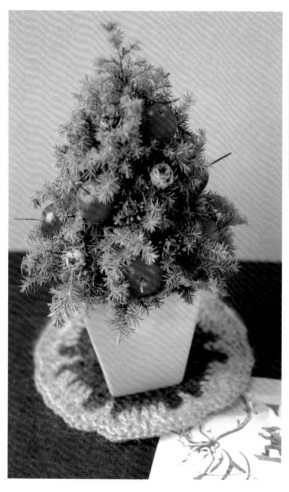

海棠果　10 顆
非洲鬱金香　1 枝
雪松　1 枝

材料
吸水海綿
牙籤
免洗筷

容器
陶質容器
（長 6 cm × 寬 6 cm × 高 6 cm）

1
將吸飽水的海綿切為近似圓錐
形的形狀，高度約為 10 cm。

2
放入另一塊配合容器尺寸修剪
的海綿，中央插入 2 枝切為
5 公分的免洗筷，將步驟 1 的
海綿疊在上面。

3
剪短雪松，插滿整個海綿，形
成樹木的形狀。

4
海棠果以牙籤作為支架，與分
枝後的非洲鬱金香插入海綿。

5
再插入雪松，直到完全遮住海
綿為止。

蘋果燭台

這一款很適合當作聖誕聚會時的桌花，想必能牢牢吸引客人的目光吧！
根據人數製作擺飾，散會時還可以作為送給客人的伴手禮，是很棒的巧思喔！

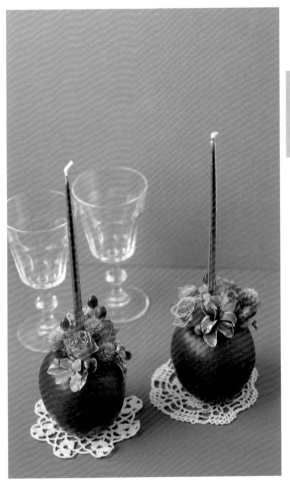

迷你玫瑰　2枝
火龍果　1枝
千日紅　1枝
斑葉海桐　少許

材料
蘋果（紅玉．直徑約7cm）
蠟燭
吸水海綿
鋁箔紙

1
以蘋果去核器把蘋果中心部分挖出。

2
挖出的空間裡鋪上鋁箔紙，再放入已切為小塊的吸水海綿。

3
海綿的中央插入細蠟燭。

4
剪短玫瑰、小花，插入海綿以圍住蠟燭，最後再插入綠葉填滿空隙。

Christmas Decoration in Paris

在巴黎遇見‧大人味花藝

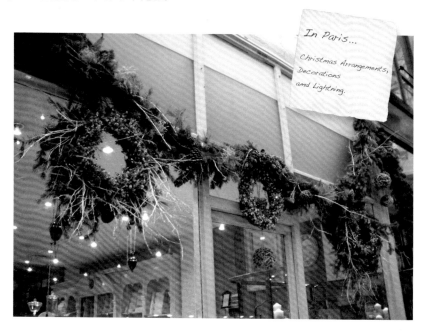

In Paris...

Christmas Arrangements, Decorations and Lightning.

雜貨小鋪的裝飾

在商店街拱廊裡，有我非常
喜歡的一間可愛雜貨店，幾
乎想把整間店的商品都搬回
家。在聖誕節時，到處是華
麗的裝飾，而這裡的主題則
以綠色與銀灰色為重點，穩
重配色的花環超有質感。

花店的燈飾

喜歡的花店以燈飾點綴，感
覺別緻又素雅。
不像一般店家使用多色的燈
飾，這裡只使用電燈泡，簡
潔的外形更讓人難忘。

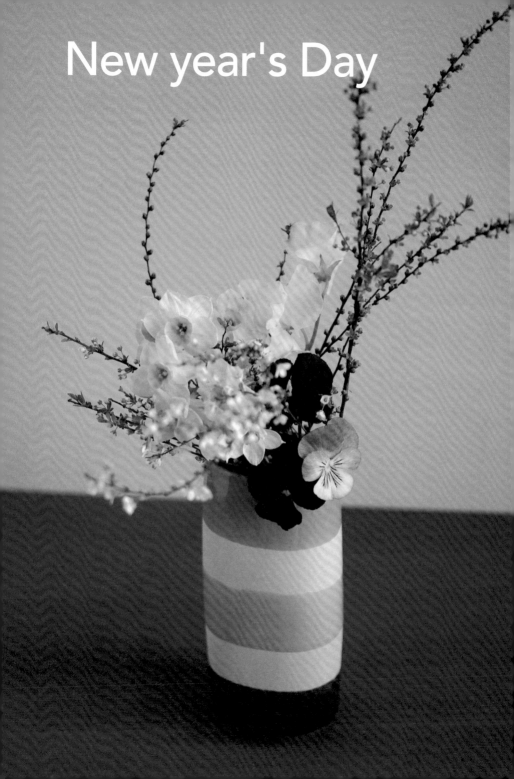

New year's Day

以插花迎接新年

以自己親手製作的花藝作品來迎接新年吧！
從鮮花中獲取的動力，似乎也能讓新年度變成更加美麗的時光。

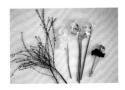

日本水仙　3枝
三色菫　3枝
香豌豆　1枝
雪柳　2枝

容器
陶製容器
（長10cm × 寬5
cm × 高18cm）

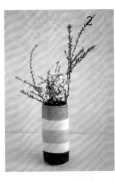

容器中倒入約一半的水，前面的雪柳壓低放入，後方的雪柳較高，使其高低參差交錯。

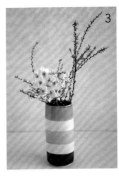

左側集中放入日本水仙。

右下方放入三色菫。

於後方放入比前面的花稍高的香豌豆，就完成了！

不同於典型和風的新年插花

　　在日本，所謂新年花卉，幾乎都會聯想到松樹、紅果金粟蘭、菊花等充滿和式風格的花材，而此處所製作的則是不太傳統的新春花藝。

　　花卉可以選擇使人聯想到初春的素材，像是水仙、三色菫、香豌豆、鬱金香……都是很討喜的花材。如果要稍微多一些新年的感覺，可以選擇枝幹類的花材，只要加入雪柳與麻葉繡球等木本植物，就能使花藝作品更加協調。

　　容器不一定要使用竹子與壺罐，但是最好選擇與枝幹容易取得平衡的長條輪廓器皿。

Halloween

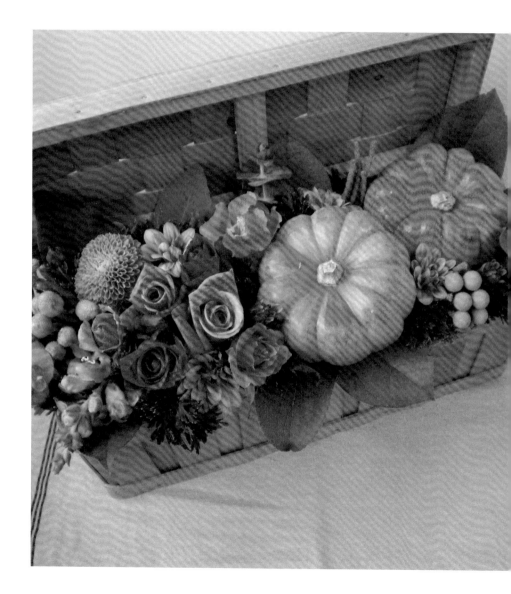

萬聖節的南瓜藤籃花藝

放入南瓜裝飾的花藝作品，可以感覺到節日的快樂氣氛！
只要在平常的小盆花旁，隨意擺上一粒粒南瓜，就能提前感受萬聖節的來臨囉！

玫瑰（Beta）　2 枝
玫瑰（Silvana Spek）　2 枝
玫瑰（Sally）　2 枝
乒乓菊　1 枝
金魚草　1 枝
小銀果　1 枝
小菊花（Compositae）　1 枝
福祿桐　少許
檸檬葉　1 枝
尤加利葉　少許

材料
吸水海綿
玻璃紙
竹籤

容器
藤籃
（長 25 cm × 寬 10 cm
× 高 12 cm）

1

南瓜插入竹籤，以便插入海綿。

2

容器中鋪上玻璃紙（隔水處理），再放入吸水海綿（修剪海綿參閱 P.30）。

3

在一半的海綿上插入南瓜。

4

綠葉插在藤籃邊緣一圈。

5

玫瑰插在南瓜的相反側。

6

小花與果實插入海綿以填滿空隙，就完成了。

Calender

花卉上市時刻表（日本）

本書盡量使用全年都容易取得的素材，但是其中也有季節限定的品項。種類相似的花材以相同顏色歸類，沒有生產時請以此作為尋找用花材的參考。

花名	生產季節	花名	生產季節
常春藤（葉子）	一年四季 ※	棉花	10 至 12 月
百子蓮	6 至 8 月	古代稀	5 至 6 月
紫花霍香薊	4 至 9 月	麻葉繡球（枝幹）	1 至 3 月 ※
紫菀（孔雀草）	3 至 10 月	刺茄	7 至 10 月
銀蓮花	12 至 4 月	顯脈茵芋（果實）	整年 ※
蔥花（葉子）	12 至 6 月 ※	肉桂（枝幹）	整年 ※
斗蓬草	4 至 10 月	芍藥	5 至 7 月
小米（果實）	8 至 9 月 ※	芍藥（皋月杜鵑）	5 至 7 月
黃色小白菊	整年	銀葉菊（葉子）	整年 ※
大伯利恆之星	整年	小銀果（果實）	整年 ※
進口長壽花	整年	香豌豆	11 至 4 月
康乃馨	整年	松蟲草	整年
康乃馨（Magny-Cours）	整年	醋栗（葉子）	6 至 8 月 ※
康乃馨（胭脂紅）	整年	松蟲草果	10 至 12 月
康乃馨（橘色）	整年	金魚草	12 至 5 月
康乃馨（橙紅色）	整年	多花型康乃馨	整年
康乃馨（Jungle）	整年	小菊花	整年
康乃馨（Viper）	整年	小菊花（Compositae）	整年
康乃馨（Hurricane）	整年	小菊花（Lolipop）	整年
康乃馨（Peat）	整年	多花型紫羅蘭	整年
非洲菊	整年	迷你玫瑰	整年
非洲菊（粉紅褐色）	整年	迷你玫瑰（M-Sweet-Polvoron）	整年
非洲菊（High-Class）	整年	迷你玫瑰（Yellow-Tote）	整年
非洲菊（Pasta Rosato）	整年	迷你玫瑰（Sans Toi Mamie）	整年
非洲菊（Pyrethrin）	整年	迷你玫瑰（Schnabel）	整年
非洲菊（Pinky Spring）	整年	黃櫨（枝幹）	5 至 8 月 ※
非洲菊（Monou）	整年	大理花（葉子）	整年 ※
南瓜（果實）	9 至 11 月 ※	雞冠莧（葉子）	6 至 11 月 ※
莢蒾（枝幹）	1 至 3 月 ※	千日紅	整年
海芋（Crystal Blush）	整年	麒麟草	整年
海芋（Majestic Red）	整年	大理花	整年
小綠果（果實）	9 至 12 月 ※	大理花（黑蝶）	整年
菊花	整年	大理花（Pair Lady）	整年
菊花（Opera）	整年	晚香玉	7 至 9 月
菊花（Silky Girl）	整年	鬱金香	12 至 4 月
菊花（Majestic Red）	整年	鬱金香（Chato）	12 至 4 月
銀葉合歡（枝幹）	1 至 3 月 ※	鬱金香（White-Heart）	12 至 4 月
聖誕玫瑰	3 至 12 月	鬱金香（Margarita）	12 至 4 月
聖誕玫瑰（Eric Smith）	3 至 12 月	鬱金香（Rococo）	12 至 4 月
聖誕玫瑰（Helleborus×Sternii）	3 至 12 月	巧克力波斯菊	4 至 11 月
紫穗稗	6 至 8 月 ※	桉樹果實	9 至 12 月
雞冠花	6 至 11 月	綠石竹	整年
銀荷葉（葉子）	整年 ※	石斛蘭	整年

洋桔梗	整年	雪松（葉子）	11 至 12 月 ※
油菜花	1 至 3 月	海棠果（果實）	10 至 12 月 ※
鳴子百合（葉子）	5 至 6 月 ※	風信子	12 至 3 月
日本水仙	12 至 2 月	乒乓菊	整年
野薔薇果（果實）	10 至 12 月 ※	乒乓菊（Opera）	整年
大綠果（果實）	9 至 12 月 ※	綠色聖誕玫瑰	3 至 12 月 ※
葉牡丹	10 至 12 月	澤蘭	8 至 10 月
玫瑰	整年	金翠花（葉子）	整年 ※
玫瑰（Ivory）	整年	黑莓（果實）	6 至 8 月 ※
玫瑰（Amnesia）	整年	李子（果實）	7 至 9 月 ※
玫瑰（Arianna）	整年	藍莓（果實）	6 至 8 月 ※
玫瑰（Inspiration）	整年	藍莓葉（葉子）	6 至 8 月 ※
玫瑰（Coffe-Latte）	整年	常春藤果（果實）	整年 ※
玫瑰（Claret）	整年	多花桉（果實）	整年 ※
玫瑰（Glance）	整年	福祿桐（葉子）	整年 ※
玫瑰（Christian）	整年	松果（果實）	11 至 12 月 ※
玫瑰（Sahara）	整年	小白菊	整年
玫瑰（Sally）	整年	萬壽菊	4 至 11 月
玫瑰（Jeanne d'Arc）	整年	Mokara 蘭	整年 ※
玫瑰（Julia）	整年	尤加利葉（葉子）	整年 ※
玫瑰（Framboise Chocolat）	整年	雪柳（枝幹）	整年
玫瑰（Silvana Spek）	整年		（花開 1 至 3 月）※
玫瑰（Super Green）	整年		
玫瑰（Stainless Steel）	整年	米香花	整年
玫瑰（Ficuselastica 'Tineke'）	整年	千鳥草	整年
玫瑰（Dessert）	整年	陸蓮花	11 至 4 月
玫瑰（Vanilla）	整年	陸蓮花（M-beige）	11 至 4 月
玫瑰（Bianca）	整年	陸蓮花（黃色・綠色）	11 至 4 月
玫瑰（Bridal Pink）	整年	陸蓮花（M-Purple）	11 至 4 月
玫瑰（Black Baccara）	整年	陸蓮花（M-Peach）	11 至 4 月
玫瑰（Black Beauty）	整年	陸蓮花（千穗之舞）	11 至 4 月
玫瑰（Bourgogne）	整年	陸蓮花（Chocolat）	11 至 4 月
玫瑰（Beta）	整年	陸蓮花（Purple Picotee）	11 至 4 月
玫瑰（Hot-Chocolate）	整年	陸蓮花（Frejus）	11 至 4 月
玫瑰（Magic silver）	整年	蔓生百部（葉子）	整年 ※
玫瑰（Madame Violet）	整年	非洲鬱金香	整年
玫瑰（Morning Dew）	整年	蘋果（紅玉）	9 至 12 月
玫瑰（Lime）	整年	龍膽	6 至 10 月
玫瑰（Rhapsody）	整年	假葉木（葉子）	整年 ※
玫瑰（Lemon Ranuncula）	整年	檸檬葉（葉子）	整年 ※
玫瑰（Rote Rose）	整年	蠟梅	整年
玫瑰（Roman）	整年		
三色堇	1 至 3 月		
美女撫子	9 至 11 月		
斑葉海桐（葉子）	整年 ※		
英蒾	1 至 7 月		
地中海莢蒾（果實）	整年 ※		
火龍果（果實）	整年 ※		
向日葵	6 至 10 月		
向日葵（東北八重）	6 至 10 月		
向日葵（Ring of Fire）	6 至 10 月		

標註 ※ 的花材，代表本書僅使用葉子、
果實或枝幹等植物的一部分於作品中。

下列花卉若難以取得時，可以使用相似花
材代替。類似的種類會以相同色彩標示。
＊非洲菊⋯⋯⋯⋯⋯⋯⋯⋯⋯⋯⋯向日葵
＊康乃馨⋯⋯⋯⋯⋯⋯⋯⋯⋯⋯⋯芍藥
＊菊花（乒乓菊）⋯⋯⋯⋯⋯⋯大理花
＊玫瑰⋯⋯⋯⋯⋯⋯⋯⋯⋯⋯⋯陸蓮花

[花之道] 01

一起來學手作人最愛的小盆花

作　　者／佐々木じゅんこ
專業審訂／林淑媛
譯　　者／張粵
發 行 人／詹慶和
總 編 輯／蔡麗玲
執行編輯／劉蕙寧
編　　輯／林昱彤・蔡毓玲・詹凱雲・李盈儀・黃璟安
執行美編／鯨魚・Akria
封面設計／徐碧霞
美術編輯／陳麗娜・周盈汝
出 版 者／噴泉文化館
發 行 者／雅書堂文化事業有限公司
郵政劃撥帳號／18225950
戶　　名／雅書堂文化事業有限公司
地　　址／新北市板橋區板新路 206 號 3 樓
電　　話／(02)8952-4078
傳　　真／(02)8952-4084
網　　址／www.elegantbooks.com.tw
電子信箱／elegant.books@msa.hinet.net

2013 年 1 月初版一刷　定價 350 元

小さな花の教科書
著者：佐々木じゅんこ
Small Flower Textbook
©2012 Junko Sasaki
©2012 Graphic-sha Publishing Co., Ltd.
This book was first designed and published in Japan in 2012 by
Graphic-sha Publishing Co., Ltd.
This Complex Chinese edition was published in Taiwan in 2013
by spring.

PROFILE →

佐々木じゅんこ
（攝影／插畫／文字／花藝設計）

花藝設計師，創辦了「atelier blanc vert」花藝工作室。獨立於 1993 年，在東京的世田谷成立實體店面，以婚禮花藝為重點營運項目。因為想在書中完整呈現自己設計的花藝作品概念與風格，現在也不假他人之手的進行拍照攝影，對於顏色與花朵的搭配相當講究。工作室也提供一對一的花藝課程與法文課程，並販賣雜貨。

atelier blanc vert homepage
www.blanc-vert.jp

STAFF →

書籍設計　　高木千寿（miel,ltd.）
編輯　　　　山本尚子（Graphic 社）
攝影協力　　AWABEES

國家圖書館出版品預行編目資料

一起來學手作人最愛的小盆花 / 佐々木じゅんこ著；張粵譯 .-- 初版 .-- 新北市：噴泉文化，2013.1
　面；　公分 .--（花之道；01）
ISBN 978-986-89091-0-6(平裝)
1. 花藝

971　　　　　　　　　　　　101025990

ヒゲナデシコ

ピンポンマム

ピトスポルム バラ

ユーカリ

ビバーナム
ライナス

ラナンキュラス

アネモネ

スカピオサ

ユーカリ

チューリップ

マトリカリア

ステルンクーゲル

ピンポンマム

ポリシャス

シャクヤク

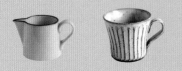